돈 황 문 양

① 조 정 선 묘

양동묘우
진웨이동
엮고 그림

리강
옮김

평사리

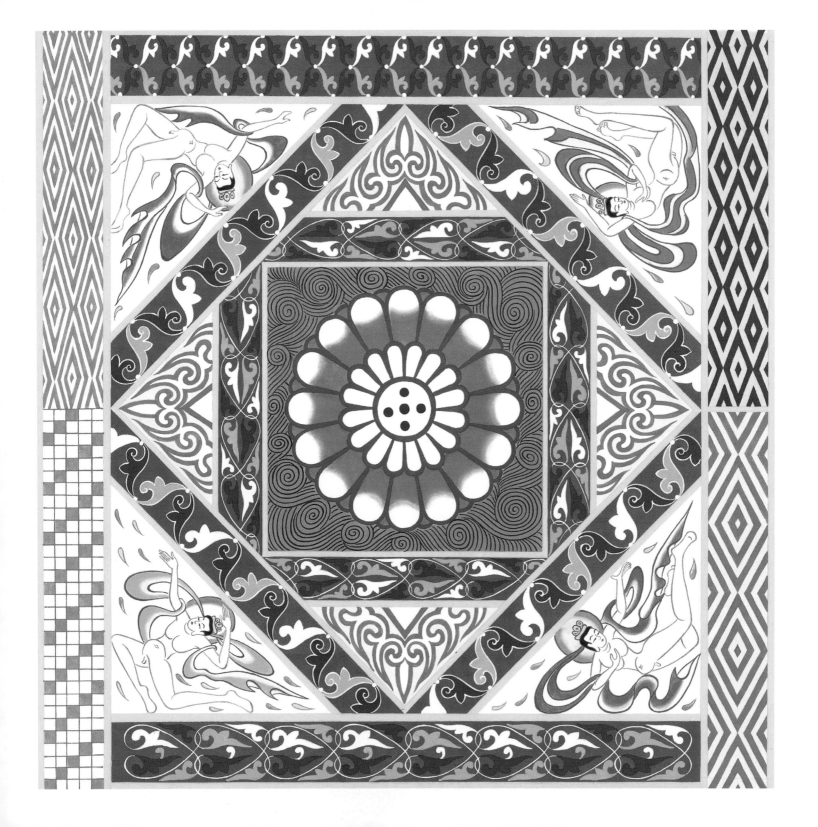

2

3

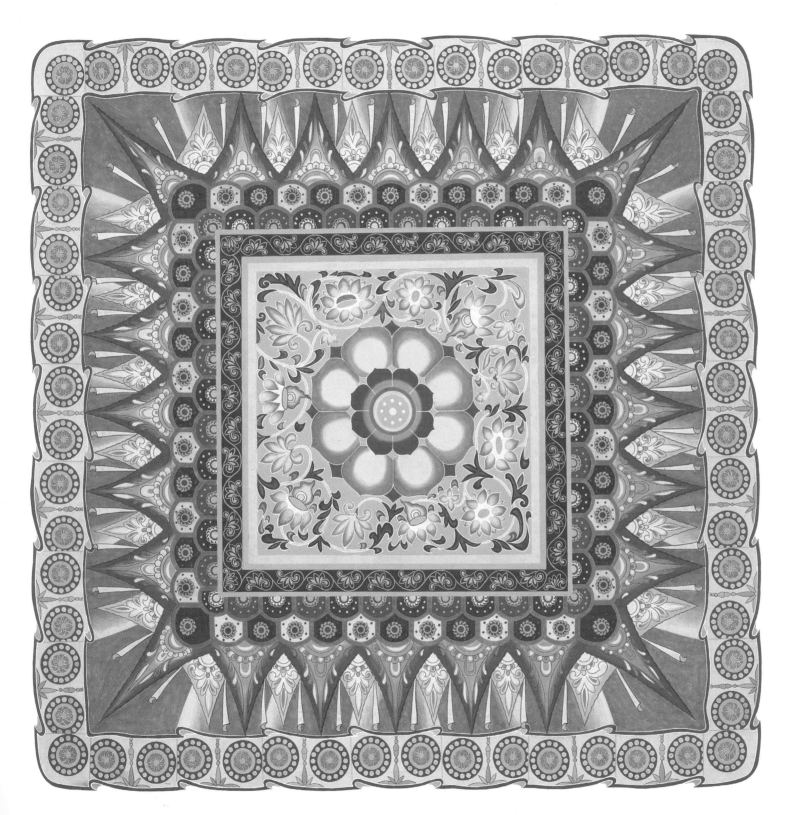

4

5

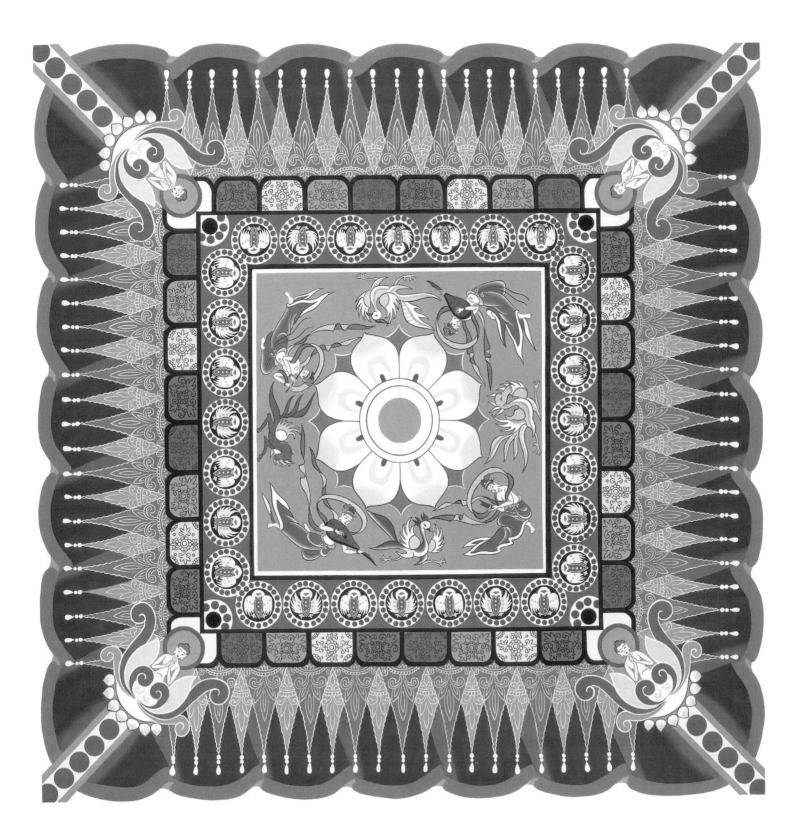

6

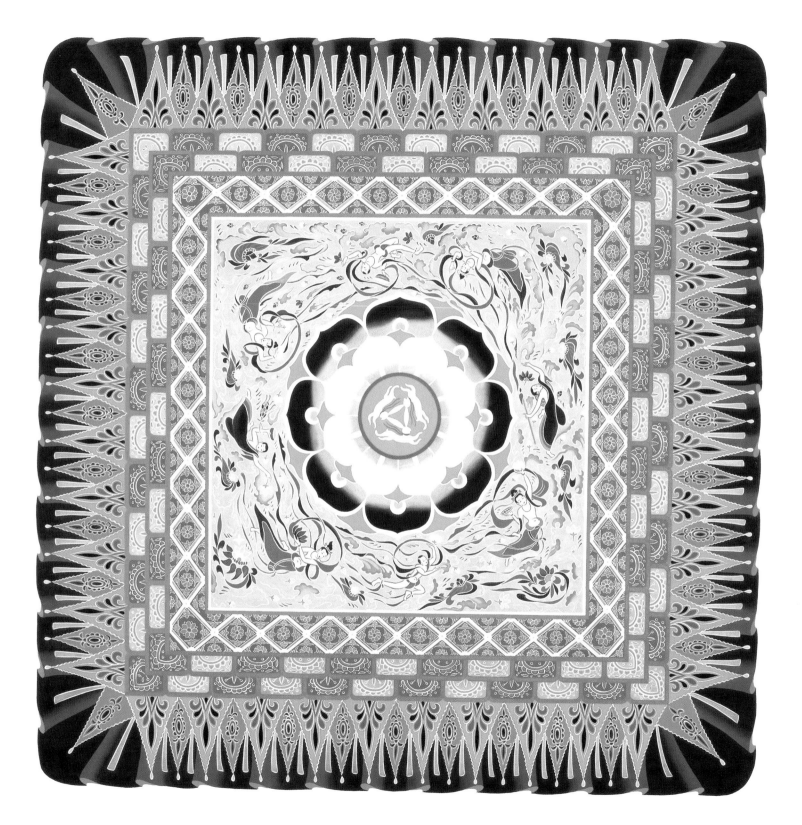

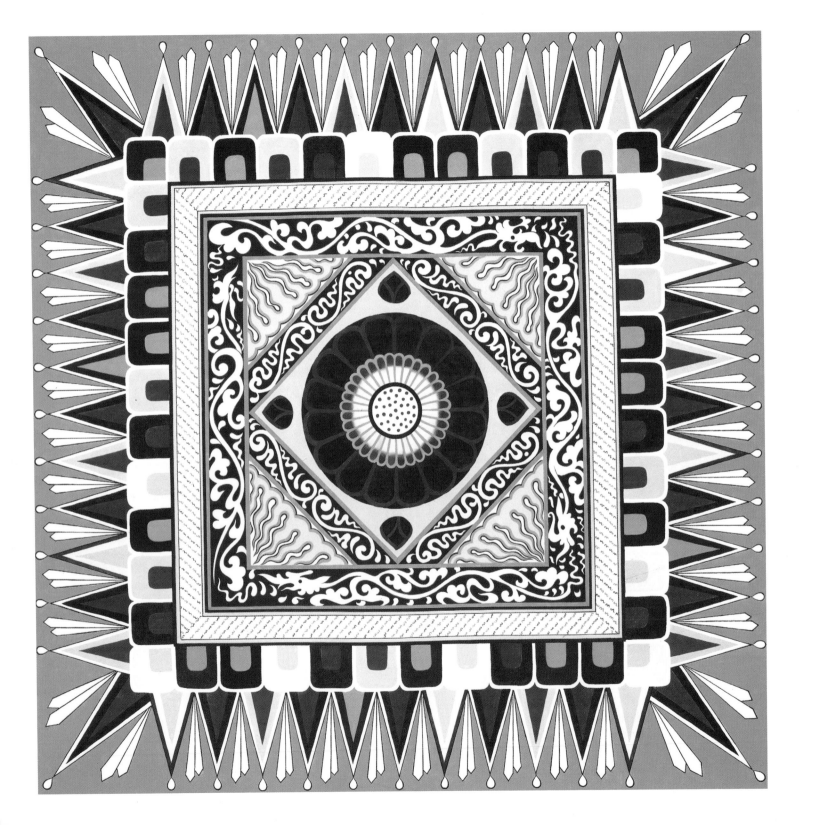

8

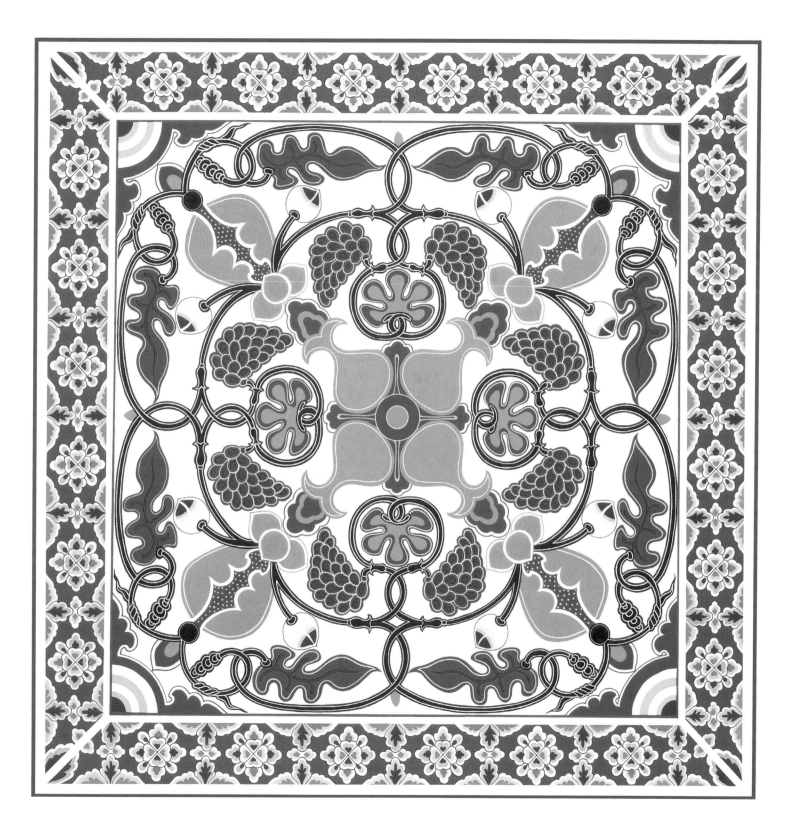

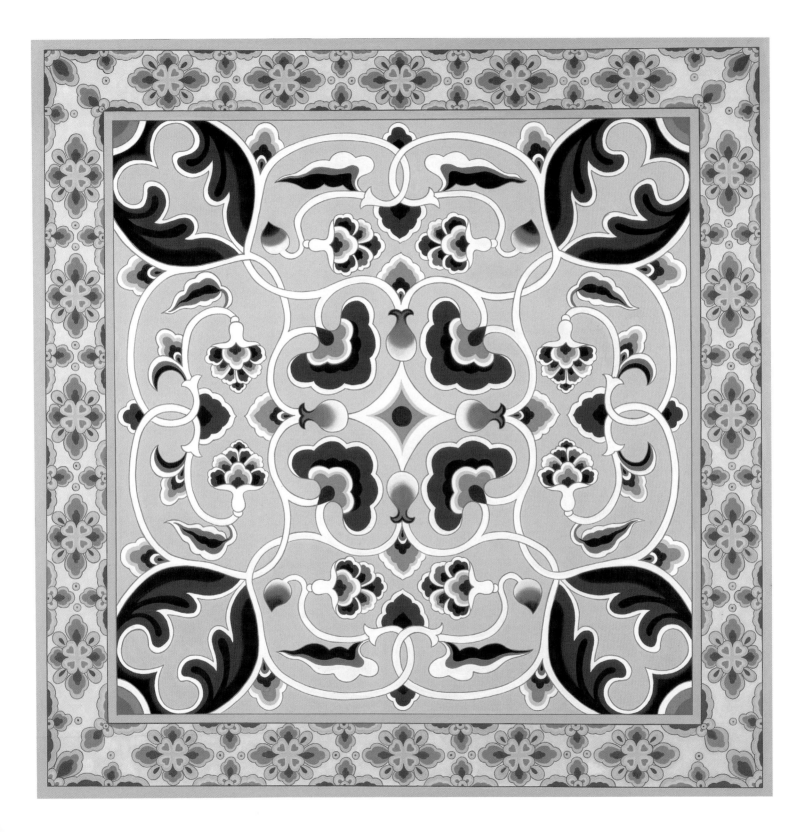

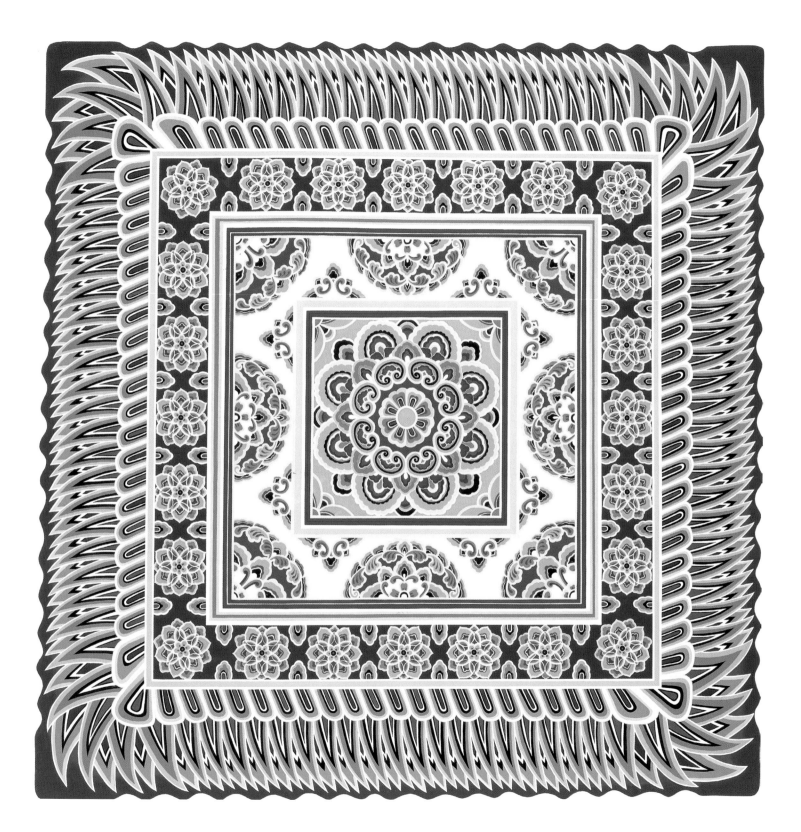

11

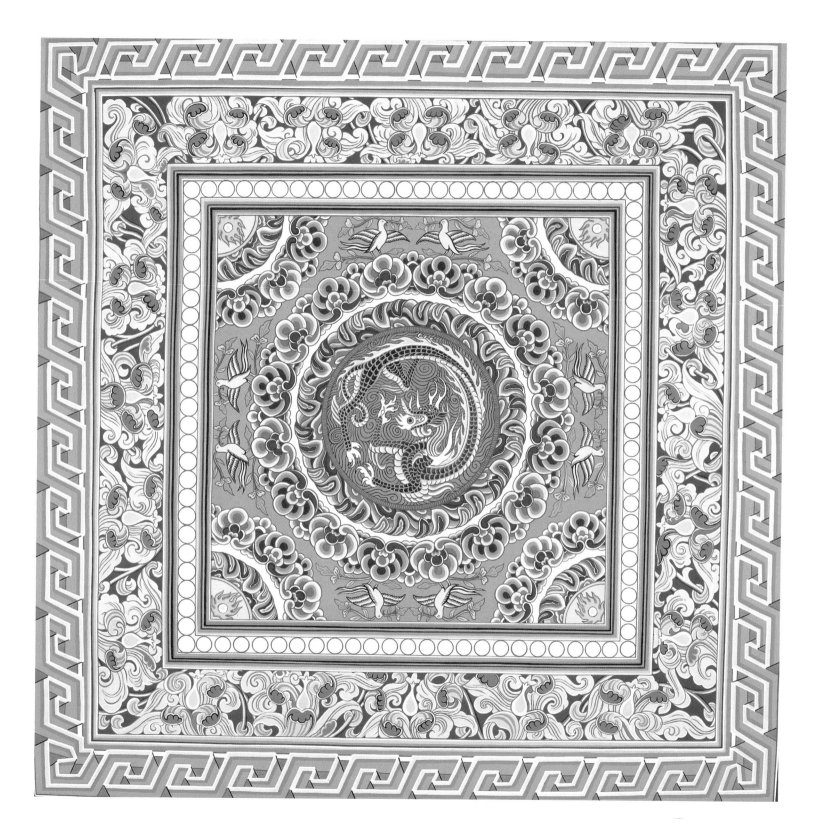

13

14

15

수만垂幔　　　평기平棋　　　　　　　변식邊飾

수각문垂角紋　　　　　　　　　　　　인동문忍冬紋

능격문菱格紋　　　　　　　　　　　　방벽문方壁紋

연화문菱格紋　　　　　　　　　　　　훈문暈紋

화염문火焰紋　　　　　　　　　　　　원광圓光

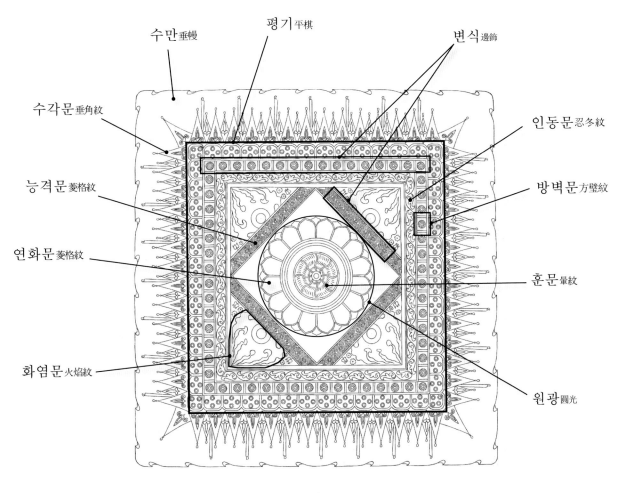

16

**조정**藻井

단화團花

단룡團龍

일정이부一整二剖

금현문琴弦紋

권초문卷草紋

수조문水藻紋

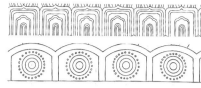

패문貝紋 또는 인갑문鱗甲紋

연주문連珠紋

첨지문纏枝紋

다화문茶花紋

회문回紋

운두문雲頭紋

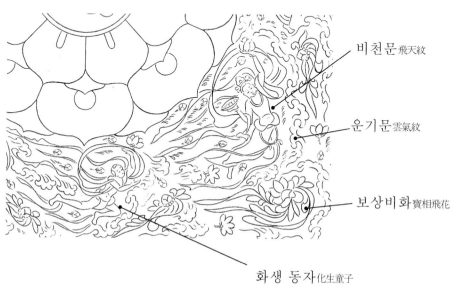

비천문飛天紋

운기문雲氣紋

보상비화寶相飛花

화생 동자化生童子

# 머리말

돈황의 벽화 예술 작품은 중국의 전통문화를 대표할 만하다. 내용도 도안화, 인물화, 동물화, 건축화, 산수화, 화조 식물화 등으로 아주 풍부하며, 각 내용의 종류별로 표현이 독특하고 화려하며 완성도도 높아서 그 예술적 효과가 매우 뛰어나다.

천여 년에 걸쳐 제작된 돈황 도안화(문양)는 돈황 벽화의 다양한 내용 중 가장 빛나는 부분이라고 할 수 있다. 돈황 도안화는 변화가 풍부하면서도 색채와 형식이 규칙적이어서 건축, 벽화, 조소를 장식하는 데 쓰이며, 독자적인 형태만으로도 그 아름다움을 자랑한다. 오늘날 우리가 이 문화유산을 계승하고 그 아름다움을 깨우쳐서 우리 생활을 풍성하게 하고, 우리의 영감을 일깨울 수 있다면 현실적으로 돈황 도안화가 갖는 의미는 크다고 할 것이다.

이 책은 돈황 역대 조정藻井 문양의 일부를 선묘로 정교하게 복원하여 정리했다. 조정이란 대들보에 나무 가름대를 서로 교차하여 놓은 우물 정井 자 모양에 마름(藻, 수생 식물로 뿌리는 진흙 속에 박고 줄기는 물속에서 가늘고 길게 자라 물 위로 올라온다. 잎은 마름모꼴로 물 위에 떠 있다.)처럼 사각의 무늬를 그린 것을 말한다. 일반적으로 전통 목조 건축의 윗부분에 있다. 중국 전통 음양오행설에서 화火는 금金을 이기고, 수水는 화火를 이긴다고 한다. 화재가 제일 두려운 목조 건축에 물에서 자라는 식물을 문양으로 표현함으로써 화를 이긴다는 오행설의 뜻을 담았다. 이 식물 문양은 구불구불 휘감기는 자유로운 무늬여서 미관美觀에도 좋다. 조정은 돈황 도안을 집중하여 종합적으로 표현한 형태이다.

돈황 도안화에서 돈황 인물화들은 시작한 시기가 일치하고 종식된 시기도 일치한다. 모두 십육국 시기부터 원나라 말까지 천 년 동안 제작되었다. 이 시기 동안 도안 문양의 창작은 명맥을 이으며 꾸준했고, 시대별로 다른 풍격과 형식을 더하며 그 역사가 완성되었다. 더욱 중요한 점은 이런 도안 제작이 모두 자발적, 자각적, 자연적으로 이루어졌으며 인류 멘탈리티(思想狀態)의 구체적인 표현으로 남았다는 점이다. 그 시대적 흐름과 예술 풍격에 대한 논술을 살펴보면 아래와 같다.

북조 시기란 북위北魏, 서위西魏, 북량北涼, 북주北周 등의 정권이 돈황을 통치하던 때이며 대체로 386년부터 581년까지 해당한다. 북조 시기의 예술 형태는 돈황 예술의 초기여서 서역 문화와 중원 문화가 융합된 특징을 보인다. 북조 시기의 조정은 중원의 교목첩삽(交木疊澁, 나무를 교차하여 층층이 쌓아 밖으로 내밀거나 들어가게 해서 구조를 짜는 고대 건축 방식)의 전통 구조를 모방하여, 무릇 조정을 그리기 전에 우선 네모 형과 교차 각을 이루는 테를 그려 준 다음 그 형태를 따라 장식한다. 북조 시기의 문양은 간결하고 선명하며 무늬의 종류가 적고 형상이 단순하며 조합도 간단한 특징이 있다. 같은 무늬의 반복과 연속이 곧 변식邊飾이 되기도 한다. 몇 가지 변식이 서로 이어지고 가운데 연화무늬를 넣으면 정심井心이 된다. 문양은 주로 연하문蓮荷紋, 인동문忍冬紋, 기하문幾何紋, 운기문雲氣紋, 상금서수문祥禽瑞獸紋 등 조형이 간결하고 소박하다. 바르고(正), 뒤집고(反), 눕히고(俯), 우러르는(仰) 등의 변화로 변식의 내용을 풍성하게 하기도 했다. 예를 들면 기하문은 단지 서로 다른 기하 구도에 숫자의

변화 규칙을 이용하여 사이에 색을 메우는 방식으로, 단순한 그물 선이 풍부한 내용으로 변모되었다. 평기平棋는 여러 개의 변식을 정井 자 모양으로 조합하여 연결한 것을 말하는데, 개개의 네모 안에는 이중으로 겹쳐진 세트로 이루어졌다. 정심(조정의 중심)은 비교적 넓고 크며 가운데 큰 연꽃을 넣어 마치 수레바퀴 모양을 하고 있다. 평기 문양의 구조와 조정은 같거나 양식이 비슷하다. 평기는 조정과 달리 나열식 격자 모양의 연속 도안이며, 네 변에 드리워진 만문(幔紋, 장막이나 천막 끝의 주름진 무늬)이 없는 게 특징이다. 북조의 평기 장식은 여러 문양을 모아 간결하지만 풍성하며, 공간의 밀도 배합이 한 가지로 통일되고 완정한 장식 형태로 구성되었다.

인자피人字披 문양은 북조 문양 중 변화가 가장 풍부하다. 이는 중원 목조 건축의 인자정人字頂의 지붕 모양을 모방했고 연화 인동문을 메인으로 그려 넣은 무대 장식인 셈이다. 모든 인자피 문양은 연화 인동 등만문藤蔓紋을 기초로 보살, 비천, 화생 동자, 상금서수문 등을 끼워 넣어 표현한다. 문양은 자유롭게 펼쳐져 실내에서 푸른 넝쿨이 기둥을 타고 올라가며 사이에 신선이 출몰하고 상서로운 새가 날고 짐승이 기어다니는 선경仙境을 연출한다.

수나라의 도안은 북조의 도안을 기초로 중원 전통문화 예술과 새롭게 도입된 서아시아 풍격을 한층 더 받아들여 새로운 문양을 제작했다. 내용은 풍부하고, 변화가 다양하며, 형상은 섬세하고 수려하고, 조형은 자유롭고 발랄하다. 매개 굴의 문양은 서로 모방하거나 옛것을 답습하지 않고 서로의 장점을 골라 기이하고 화려함을 자랑한다[爭奇斗艶].

수나라의 조정은 구조와 정심의 문양에 따라 다섯 가지 유형으로 나뉜다. 즉, 방정 투첩 조정方井套疊藻井, 반경 연화 조정盤莖蓮花藻井, 비천 연화 조정飛天蓮花藻井, 쌍룡 연화 조정雙龍蓮花藻井, 대연화 조정大蓮花藻井이다. 다양한 색채의 조합과 여러 가지 무늬 장식이 반복 교차한 구도를 갖추고 있다.

연주문連珠紋은 수나라 시기에 나타난 새로운 문양인데 페르시아 예술이 석굴 안으로 들어왔다고 할 수 있다. 수나라 문양은 풍부하며 석굴 건축 구조와 문양이 발전하였다. 이는 당나라의 조정 장식 예술에 직접 영향을 주었다. 수나라의 역사가 짧아서 이러한 번영은 과도기적이나 이후 석굴 문양 장식의 드넓고 웅장한 새로운 시기로 들어서는 데 초석이 된다.

당나라의 조정 문양은 교묘한 변화가 끊임없이 풍부하게 이어지며 수천 가지 형태로 드러나서 그 변화의 근원을 찾기 어려울 지경이다. 문양의 특징을 꼼꼼히 살펴보면 기발한 생각이 역동하고, 아름답게 빛나며, 정교하게 다듬어져 오랫동안 곱씹어도 묘미가 있다. "화려한 채색이 눈에 가득 차 넘쳐도 천박하지 않구나.[滿目華彩而不媚俗]"라는 말처럼 당나라 조정 문양에는 태평성세에 발달한 물질문명의 기초 위에 자유로운 정신세계가 녹아 있다.

당나라의 조정 문양에는 연꽃, 권초, 단화, 기하무늬, 상서로운 금수 등이 있는데 그중에 주류는 역시 연꽃이다. 연꽃은 서방 극락세계를 상징하는 꽃으로 고결한 절개를 의미하며, 다자다손과 같

은 풍속과도 관련 있다. 역사의 흐름, 문양의 내용과 형식으로 볼 때 당나라의 조정 문양의 발전은 대체로 세 단계로 나눌 수 있다.

우선 초당初唐 시기이다. 초당 전반기의 조정은 두 가지가 주요하다. 하나는 대련화 조정으로 중심에 큰 연꽃이 그려져 있고 조정 외연에는 무늬가 극히 적다. 형상은 비교적 단순하며 기본적으로 수나라 풍격을 잇고 있다. 다른 하나는 조정의 중심을 십十 자 혹은 미米 자 혹은 둥근 고리가 겹친 모양으로 대부분 중앙아시아 지역의 특산 식물을 문양으로 표현했다. 이는 초당 시기에 나타난 새 문양이며 서역 문화가 중원에서 활발히 쓰인 예이기도 하다. 초당 시기 조정의 중심은 비교적 넓고 크다. 중심에 있는 큰 연꽃은 복숭아 모양의 연잎과 구름 모양, 잎 모양의 무늬로 구성되었다. 조정의 중심이 비교적 차 있고 외곽 장식의 문양 층이 적다. 대부분 권초문, 반단화 무늬가 주이며 대다수 조정은 '드리워진 막(수만垂幔)'이 없다.

둘째로 성당盛唐 시기이다. 조정 문양의 조합 창작은 새롭게 번창했다. 조정은 굴 천장의 화개로 구조 양식이 기본 틀을 갖추었다. 즉, 중심은 연꽃, 주변은 변식, 바깥은 수만垂幔 이렇게 세 부분으로 구성된다. 중심의 연꽃은 무성하고 화려하여 부귀의 기상으로 충만하다. 주변의 변식은 권초, 단화, 반단화가 주를 이루고 바깥의 수만 문양은 간결하다. 권초문은 여러 갈래의 줄기와 잎으로 뻗어나가며 꽃잎은 수미가 서로 연결된다. 잎의 무늬는 회전하면서 뒤바뀌며 점점 무성하고 화려해진다. 단화 무늬의 겹은 늘었고 형상은 풍부하다. 복숭아 모양의 연꽃잎으로 구성된 단화, 여러 겹으로 쪼개진 잎 모양의 단화, 원형 잎 모양의 단화, 이 세 가지 꽃 모양이 혼합 구성된 단화로 표현되었다. 이처럼 성당 시기는 단화 문양이 제일 풍부한 시기이다.

성당 후기의 조정 중심은 비교적 작고, 가운데 연꽃은 단화 모양이며, 외곽의 변식 문양층이 더 늘어난다. 문양은 대단화, 대능격 무늬가 주이며 다음으로 백화 만초百花蔓草, 반단화半團花, 다반 소화多瓣小花, 소능격小菱格, 방승方勝, 방벽方壁, 귀갑문龜甲紋 등이다.

셋째로 중中·만당晚唐 시기이다. 성당 시기 문양을 전승하여 또 하나의 고봉에 이르렀다. 이때에는 다화茶花 무늬와 상서로운 금수 문양 표현이 특징이며 정형화되는 조짐이 나타난다. 문양은 점차 청량한 연꽃의 세계로 진입한다. 그래서 폭마다 진귀한 새들과 영적인 짐승을 조합한, 영조 연화 조정靈鳥蓮花藻井, 단룡 앵무 연화 조정團龍鸚鵡蓮花藻井, 준사 조정蹲獅藻井, 단룡 조정團龍藻井 등은 만당 시기 한때를 풍미했다. 특히 단룡 무늬는 나타나자마자 만당 시기 조정 문양 중 자유롭고 즉흥적인 표현으로 후세에 오랫동안 영향을 주었다.

오대, 송, 서하 시기에는 만당의 풍성하고 포만한 특징을 발전시켜 격식화 경향이 점점 뚜렷해졌으나 회화적인 자유로움이 부족해 보인다. 이 시기의 용과 봉황 무늬는 고유의 불교 소재 무늬와 합쳐졌는데 이는 불교와 민속 문화와의 융합을 의미한다. 조정 중심 문양에 부조와 첩금 기술이 가미되어 지극히 화려하나 생동감이 부족한 아쉬움이 있다.

원대 조정 문양은 형상을 모두 갖추고 있으나 단계가 번잡하다. 전체 화면을 빼곡히 채워 공예 형식으로 문양과 채색을 배치했는데 이전 시대의 양식을 반복하지 않고 새로운 시대 특징을 띠고 있다.

서하, 원 시기는 불교 신앙의 열기가 점차 식고, 동시에 중원 정권의 서역에 대한 통치가 약화하면서 불교 건축 예술에 종사하는 화공과 조직자들의 활약이 예전 같지 않았다. 이렇게 여러 원인으로 신앙과 꿈을 화려하게 장식해 왔던 돈황 예술은 막바지에 이르렀다. 다양한 문양으로 화려한 천장을 장식했던 마지막 화공이 아쉬운 마음을 달래며 부득이 쇠락해 가는 막고굴을 떠나는 뒷모습을 상상하자니 쓸쓸함이 밀려온다.

한 장르의 예술은 탄생하게 된 문화 배경이 반드시 있으며, 필연적인 발전 과정을 거쳐 절정에 다다른다. 이후 점차 평온한 발전을 이어가다가 궁극에는 쇠락한다. 돈황 문양 예술은 장장 천 년이라는 시간 동안 이 과정을 거쳤다. 천 년이라는 긴 예술 창작 속에 돈황 예술이 다다를 수 있는 찬란한 절정이 이미 실현되었고 완숙미로 독자적인 체계를 이루었기에 그 예술적 생명에 완벽한 종지부를 찍은 셈이다. 매개의 문양 하나하나가 당시를 살아가는 예술인들이 그 시기 문화를 토대로 고심한 노력 끝에 창조해 낸 시대정신의 축소판이다. 이 관점에서 볼 때 돈황 예술은 천 년 전에 종결되었지만 아무런 유감을 남기지 않았다.

20여 년 동안 우리는 많은 작가들과 함께 돈황 벽화의 퇴색, 박락된 부분을 정성 들여 복원하여 당시의 진정한 모습을 환원하고자 끊임없이 노력했다. 우리는 고대 예술가에 대한 지극한 존경의 마음으로 각 작품을 완성했다. 더불어 그리는 과정에서 예술과 대화하면서 원작 속에 정밀하게 표현된 매개의 세부를 이해하고자 했다. 돈황 도안은 '재현 돈황 시리즈' 책에서 제일 복잡하고 제일 고생스러운 제작 작업이었다. 매일 벅찬 열정으로, 눈앞이 어른거릴 때까지 10년이라는 작업 과정을 거쳐 완성했다.

우리가 이 책을 독자들에게 권하는 의도는 옛것을 복원하고자 함이 아니라 그 명맥을 잇고자 함이다. 예술에 뜻을 둔 여러분들이 돈황을 단순히 베끼기보다 공부하는 과정을 거쳐 새로운 창작물을 개발하기를 기대한다. 특히 돈황 문양의 과장되고 변형된 형식적 창작 방법과 색채의 정제·방출을 적당히 배합하고, 상호 교차하며 균형적으로 표현하는 등 그 효율적인 운용 방식의 학습은 우리들로 하여금 우수한 전통예술의 어깨 위에 올라서게 할 것이다. 이로써 시대의 예술을 더욱 넓게 바라보고 더욱 풍부하고 다채롭게 표현할 수 있을 것이다.

이 책의 자매편이라고 할 수 있는 《돈황 문양2 - 원광 선묘·변식 선묘》는 공예 미술, 평면 도안, 광고 도안, 복장과 실크 염색 도안, 고건축 조경학, 예술 고고학, 예술품 소장학 등 다양한 예술 분야에 종사하는 분들을 위한 필독서이다. 이처럼 이 책이 여러 분야에 유용하게 쓰여서 현 시대 예술과 문화 발전에 도움이 되었으면 한다.

2016년 6월 서안 광효문화전파중심에서

진웨이동金衛東

21

조정 선묘 108

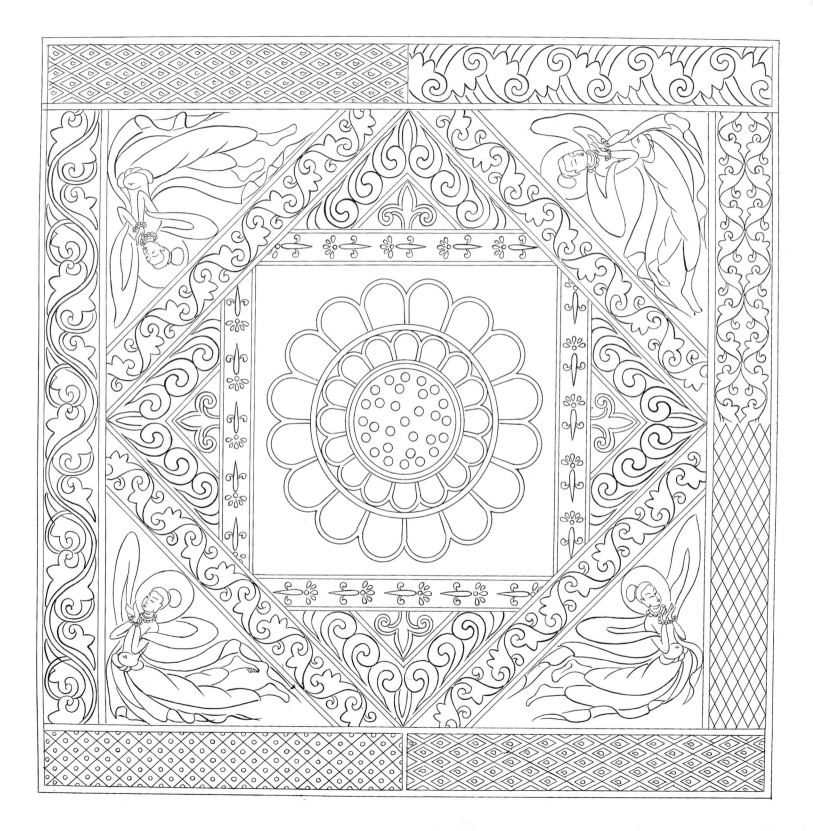

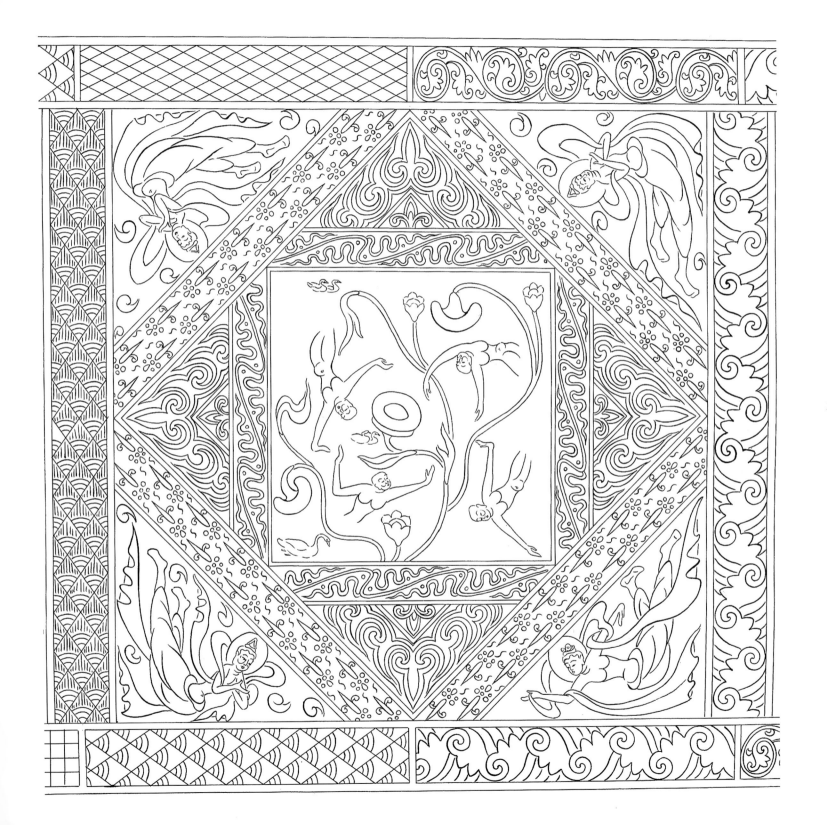

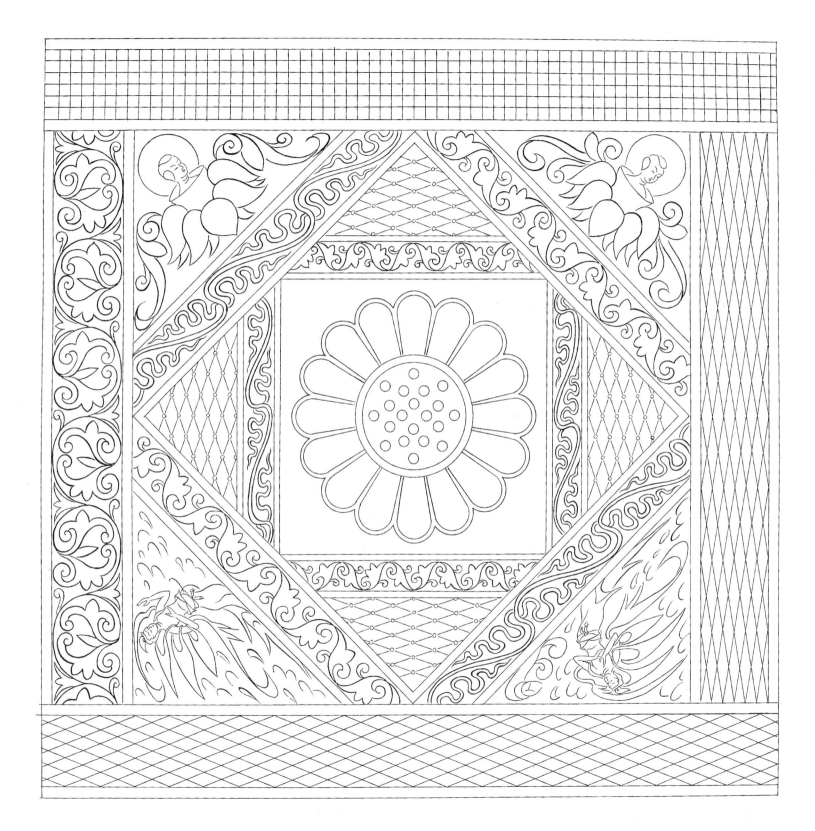

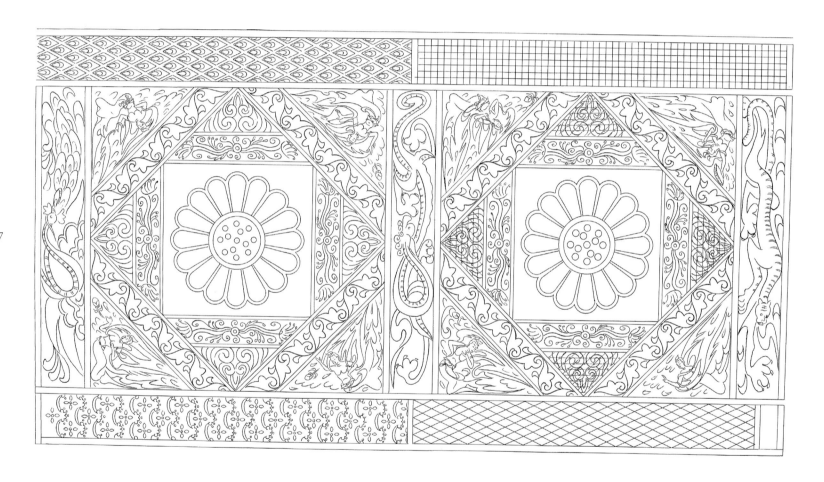

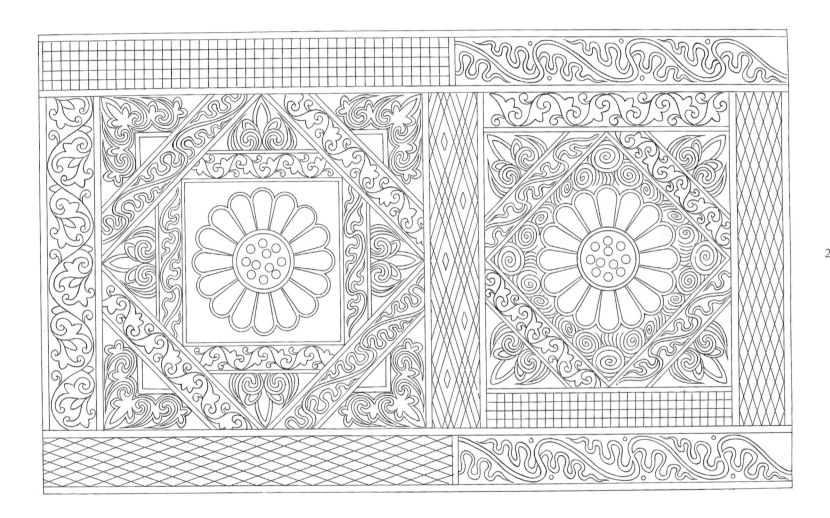

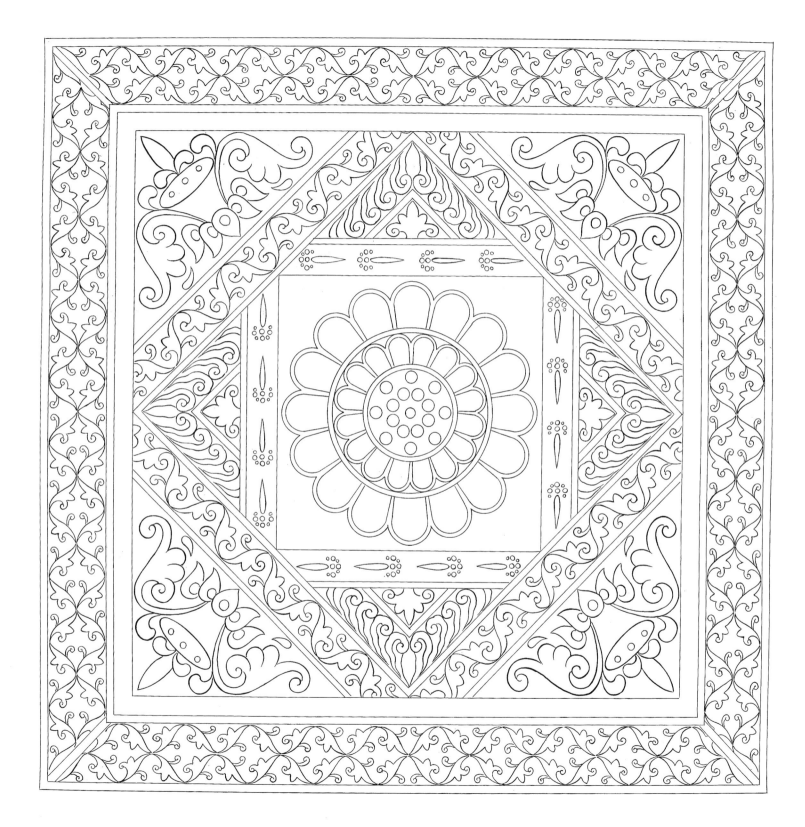

서위 29

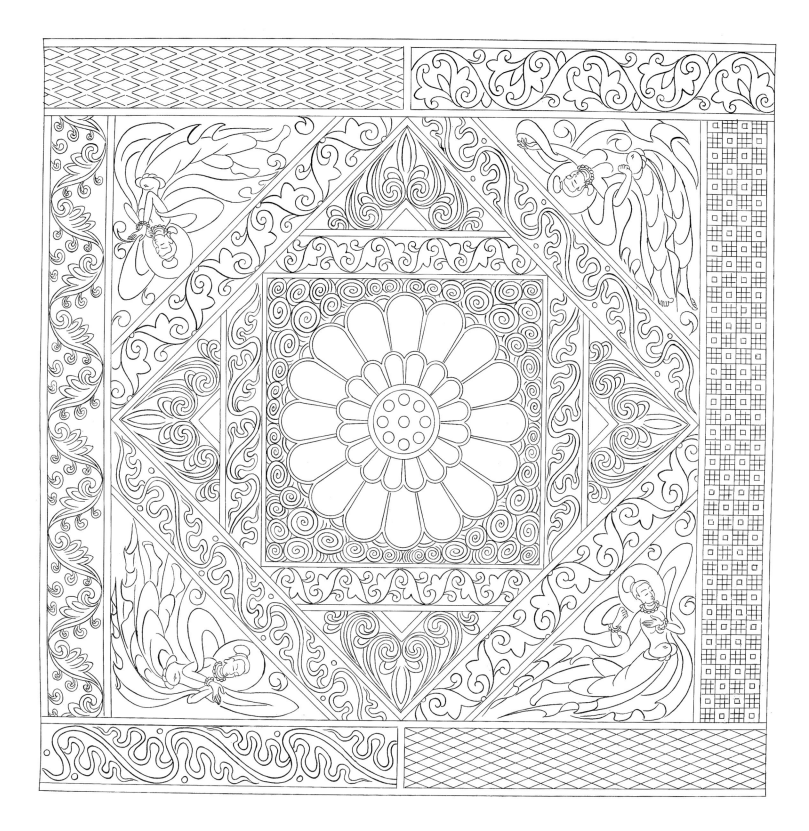

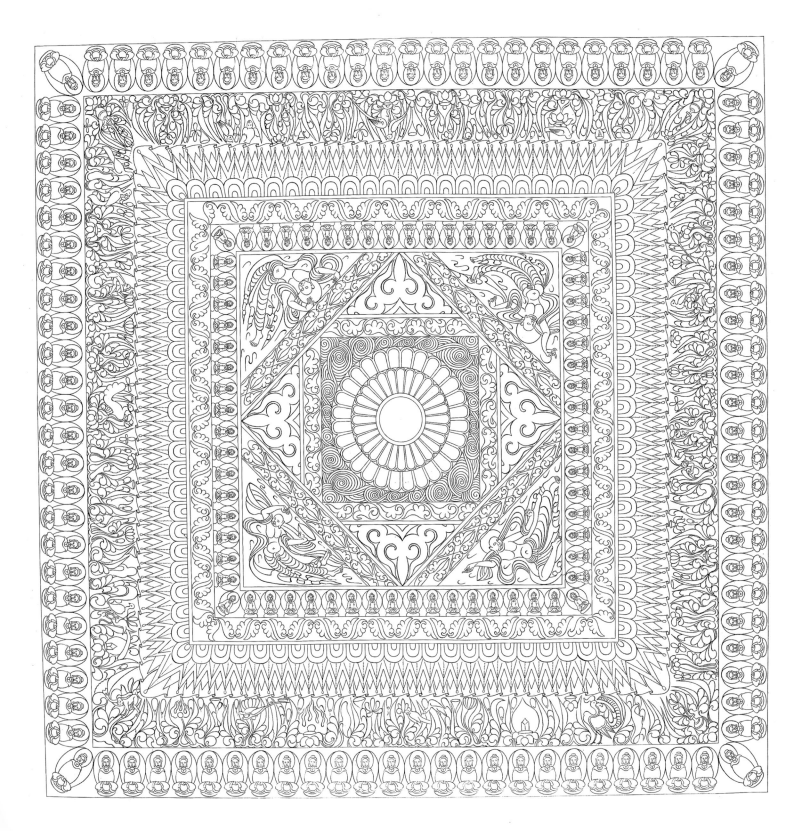

북
주

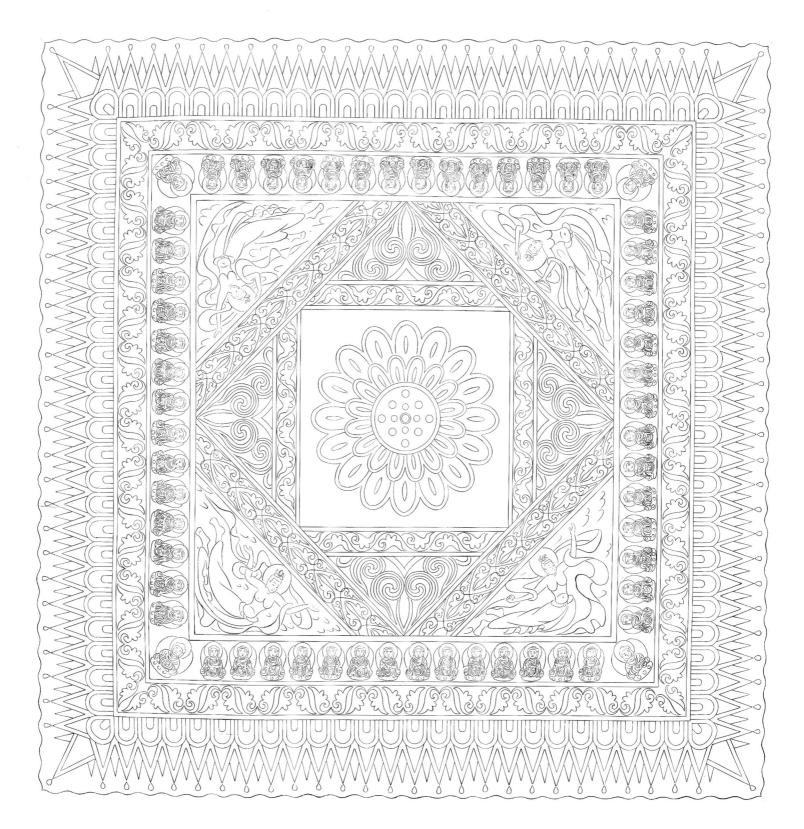

북
주 33

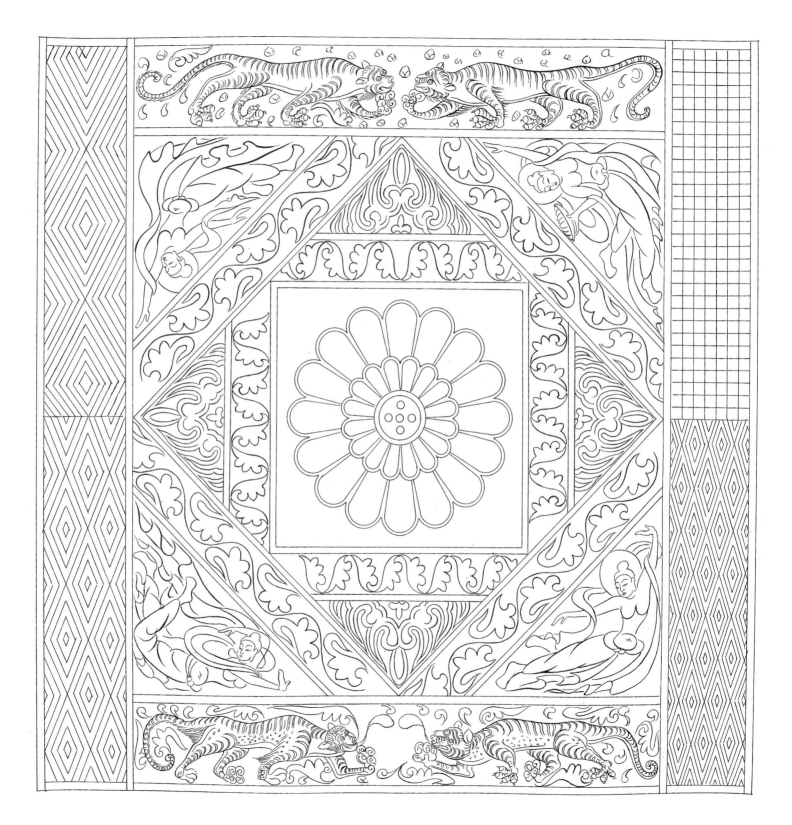

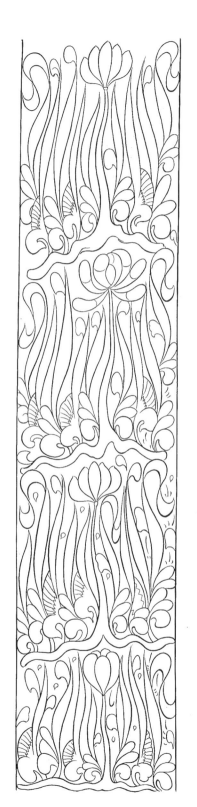
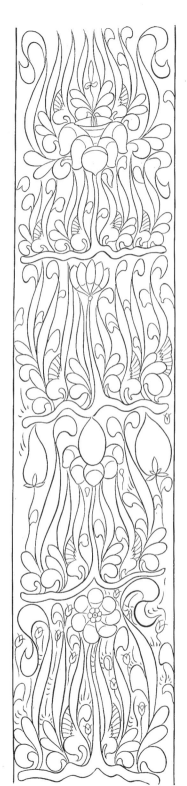
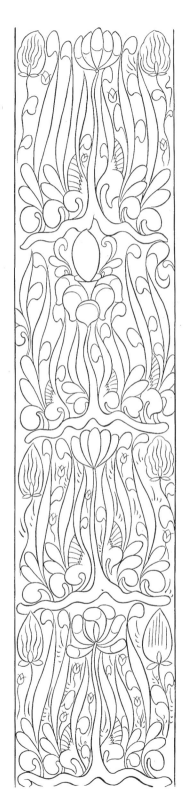
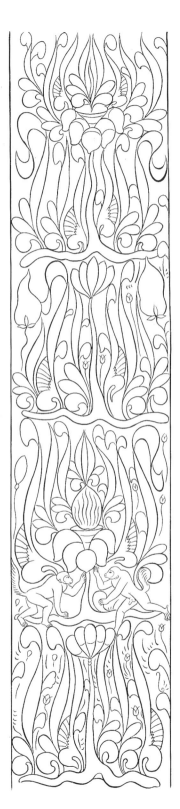

북
주 39

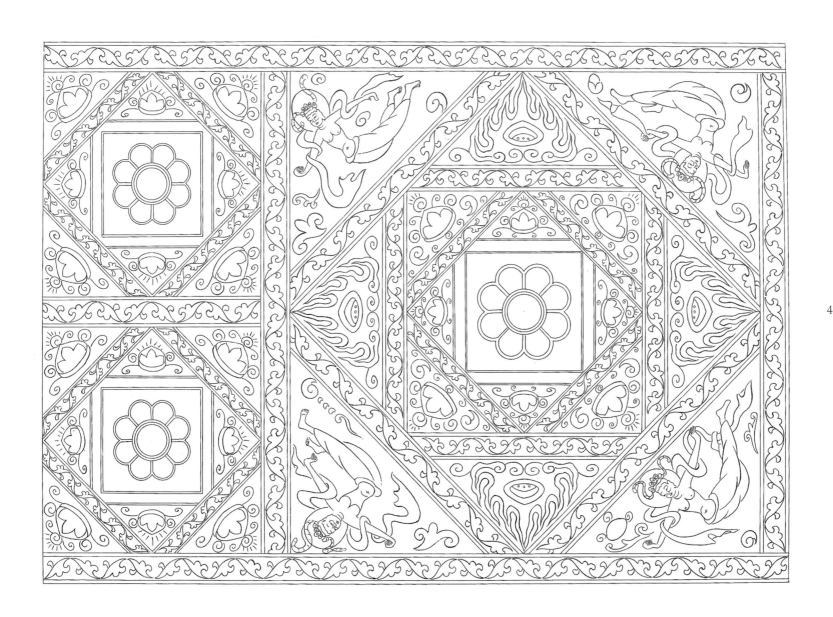

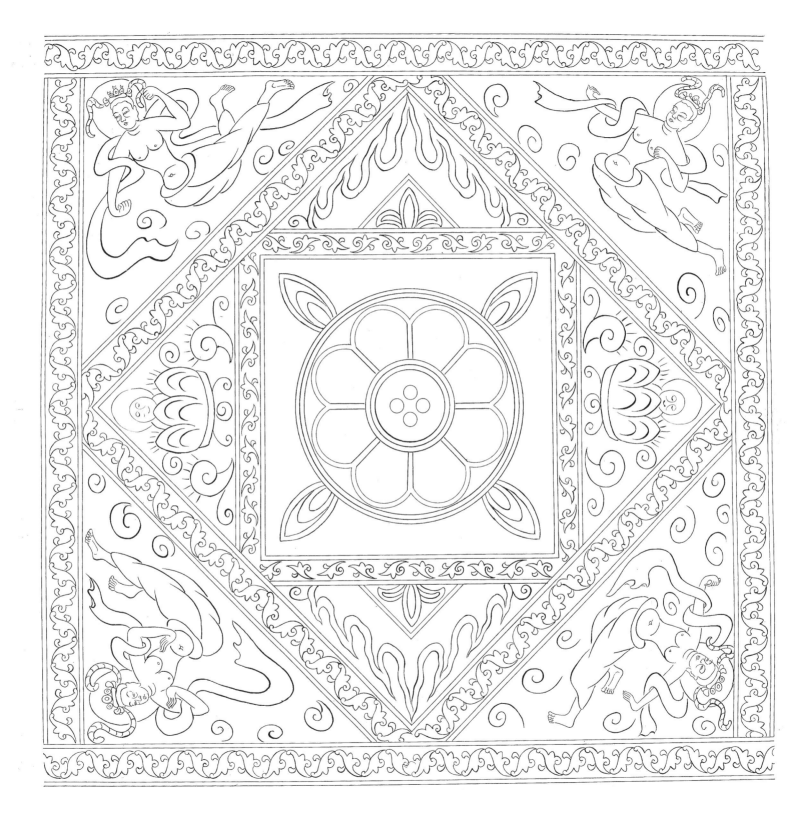

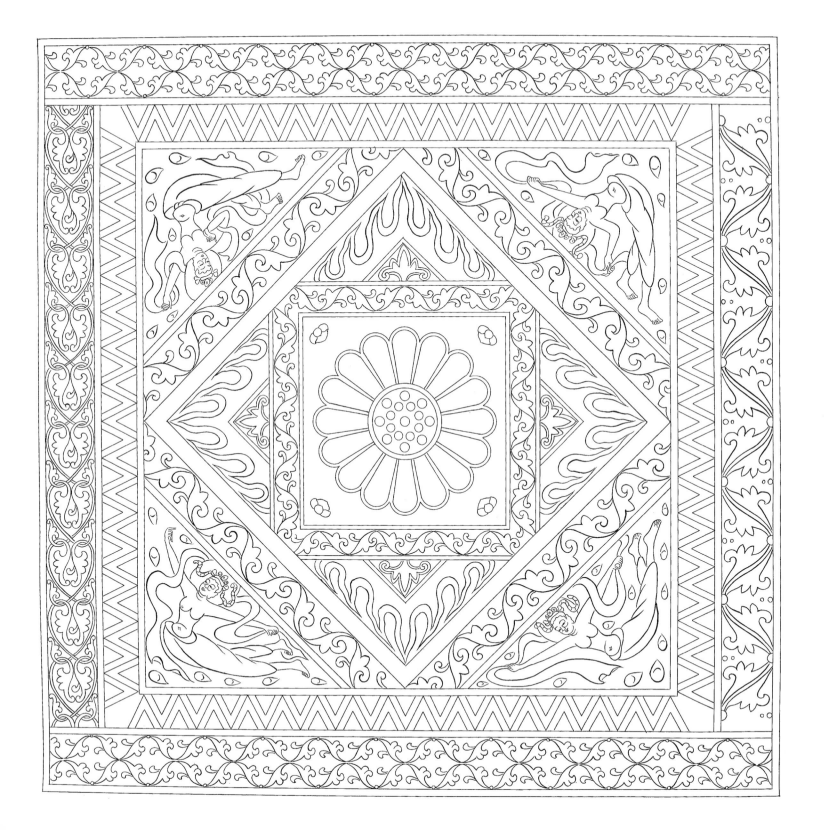

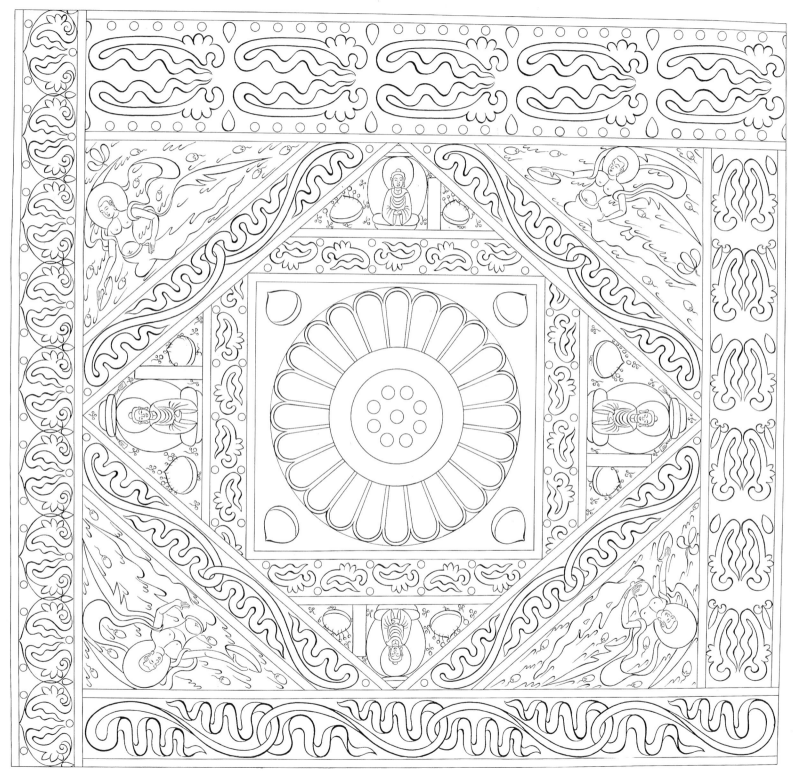

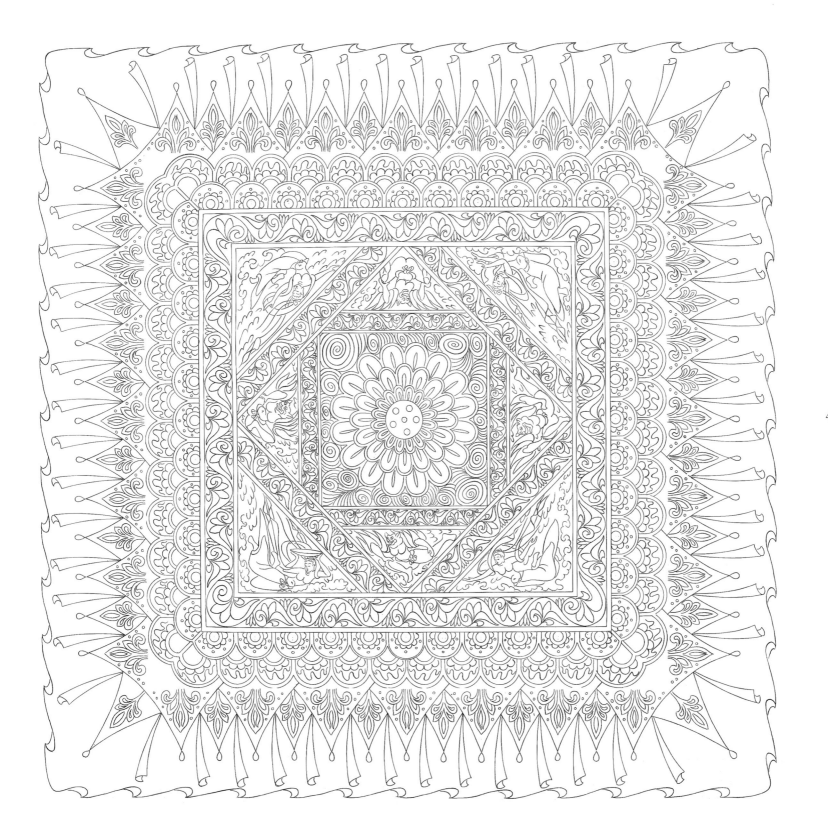

44　수
　나
　라

수
나
라

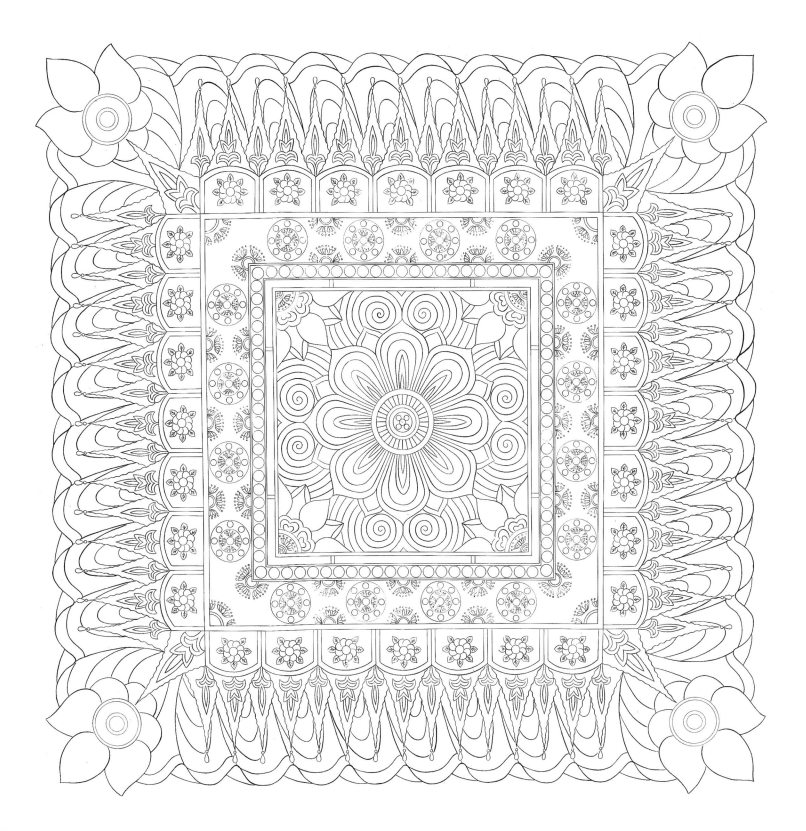

수
나
라

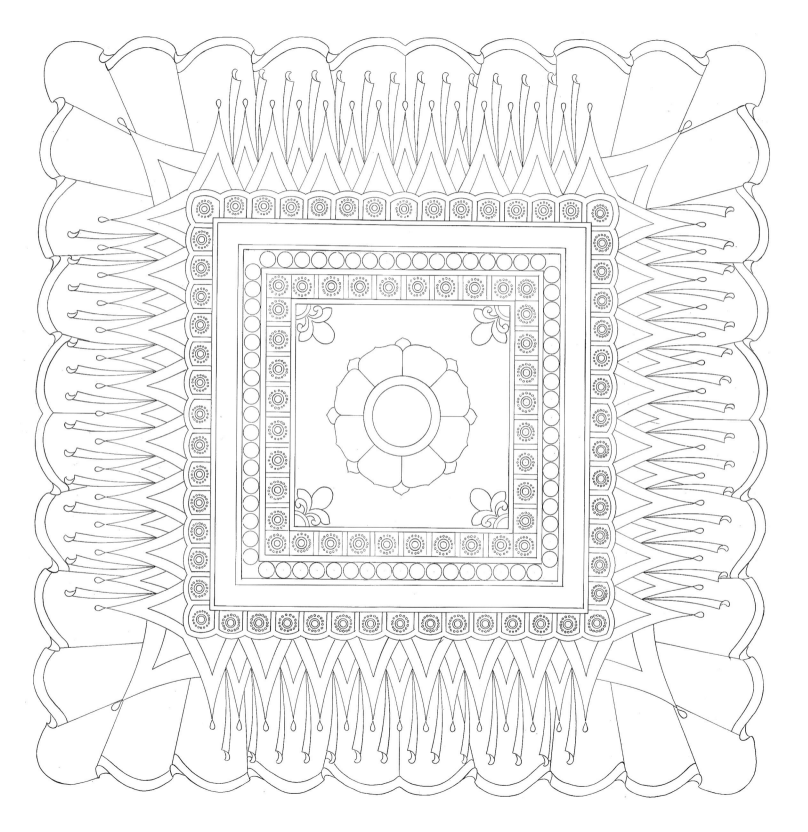

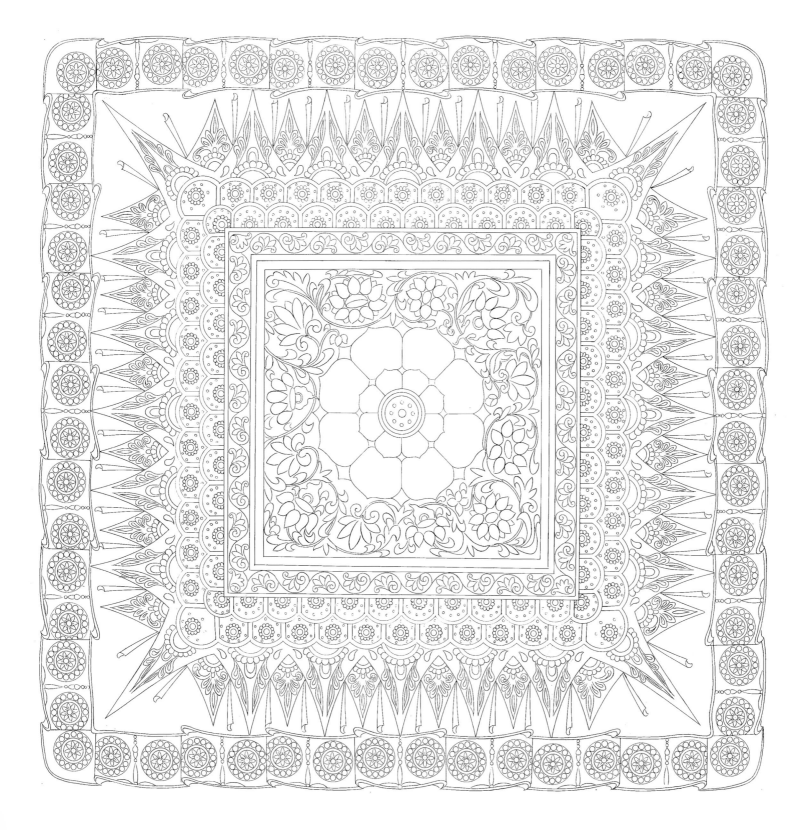

50　수나라

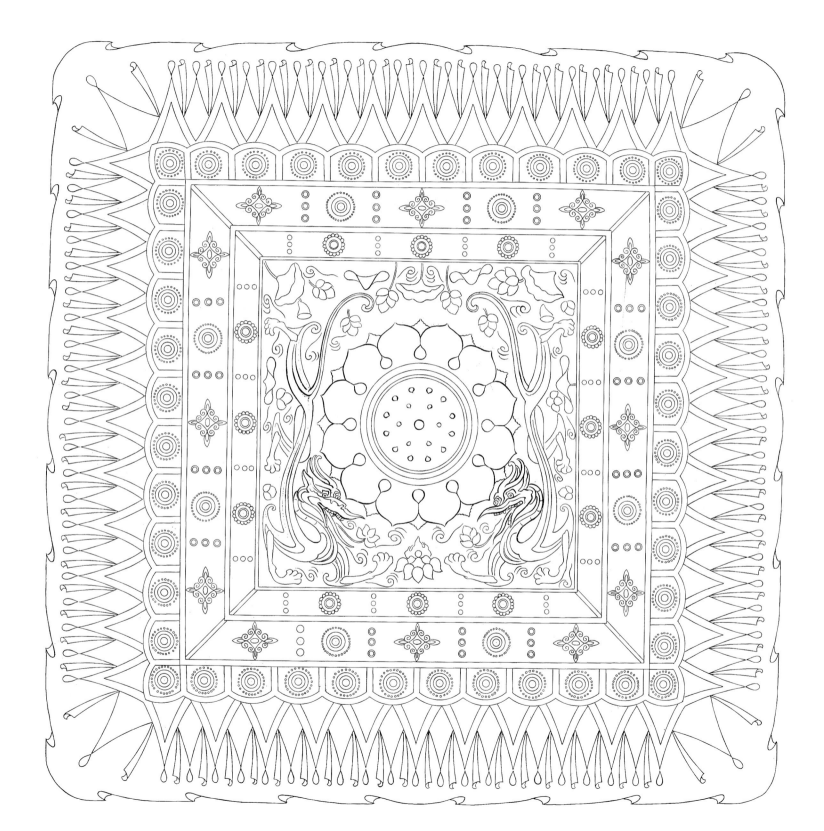

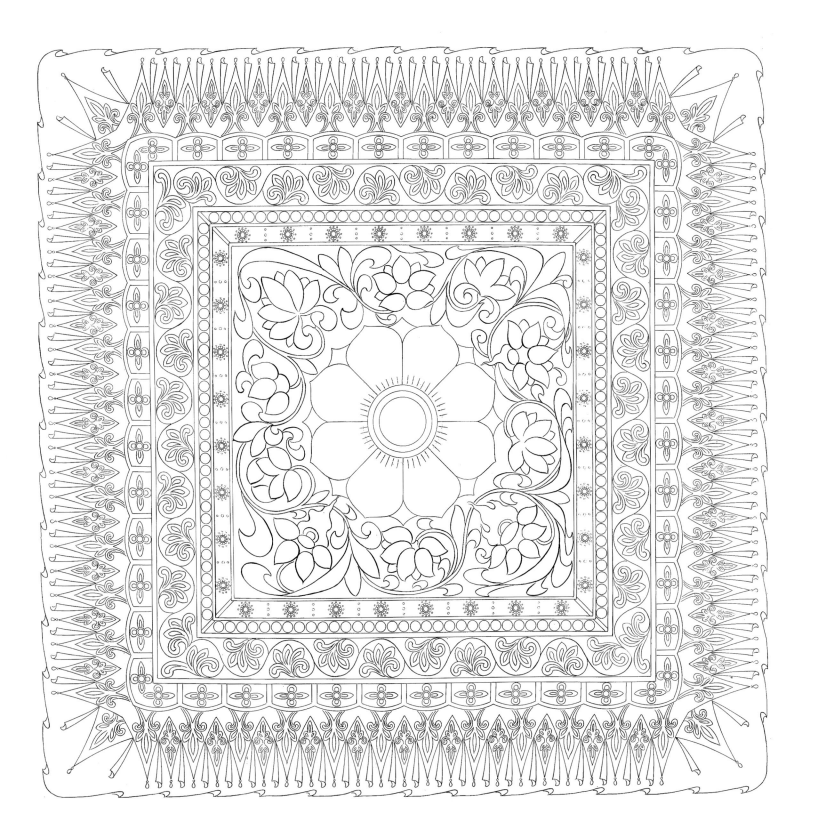

수
나
라

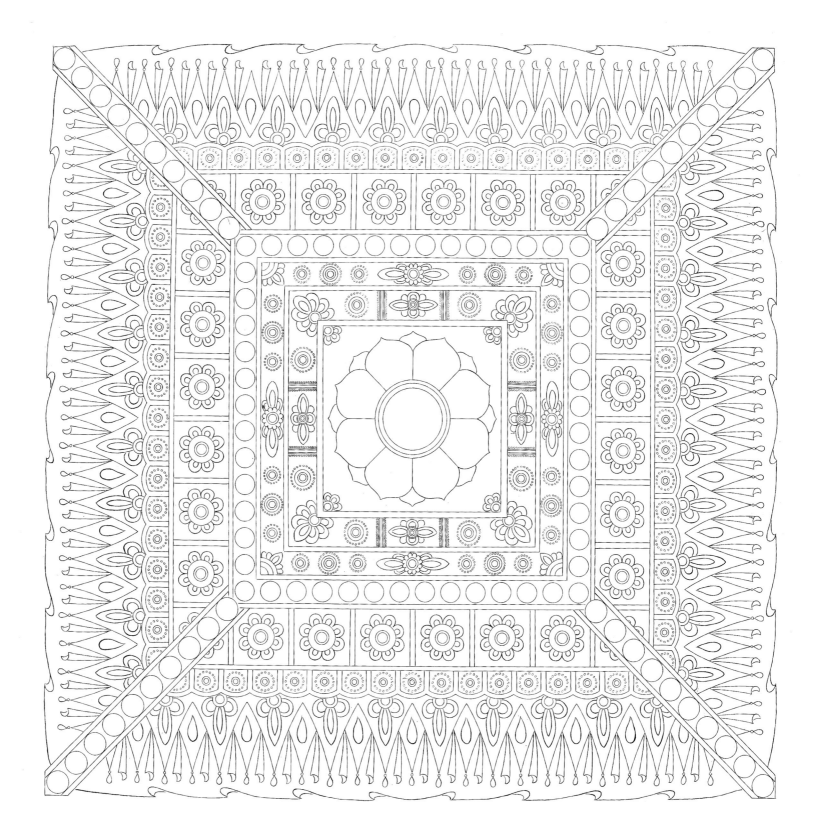

수
나 53
라

54

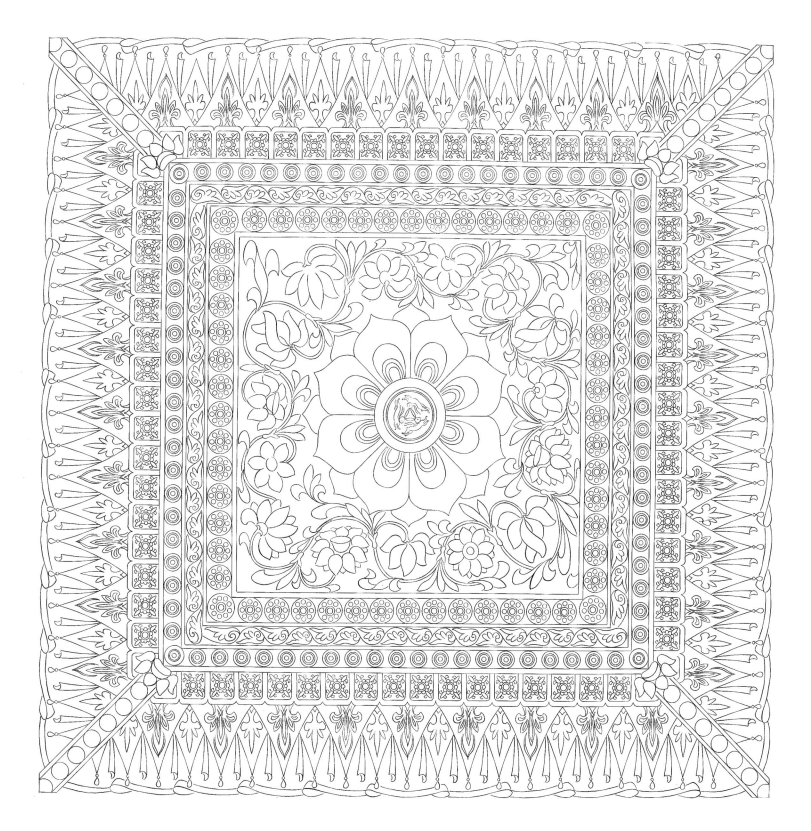

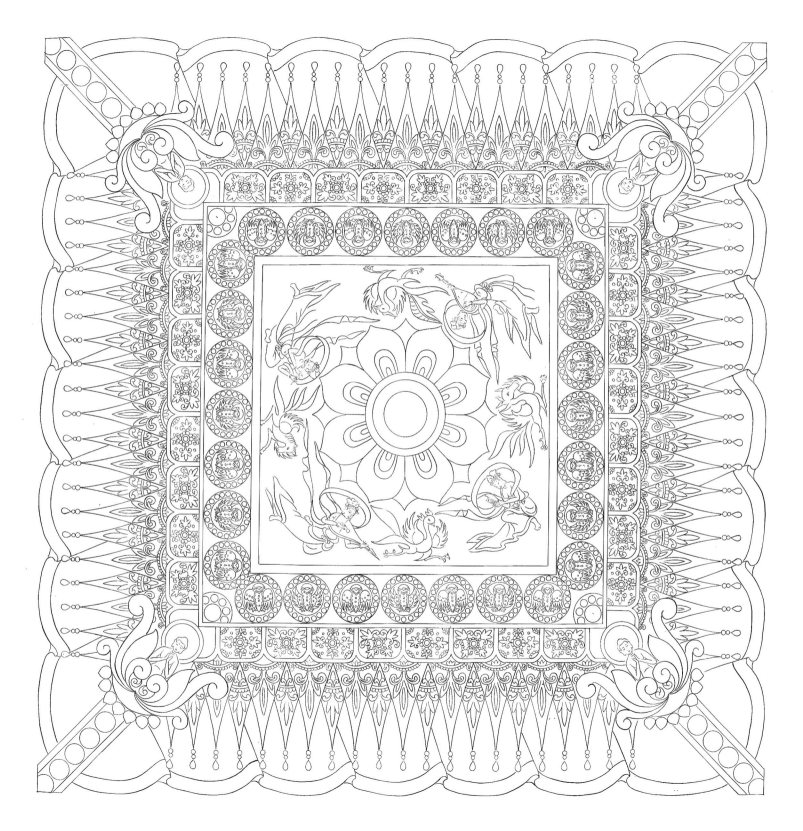

수
나
라

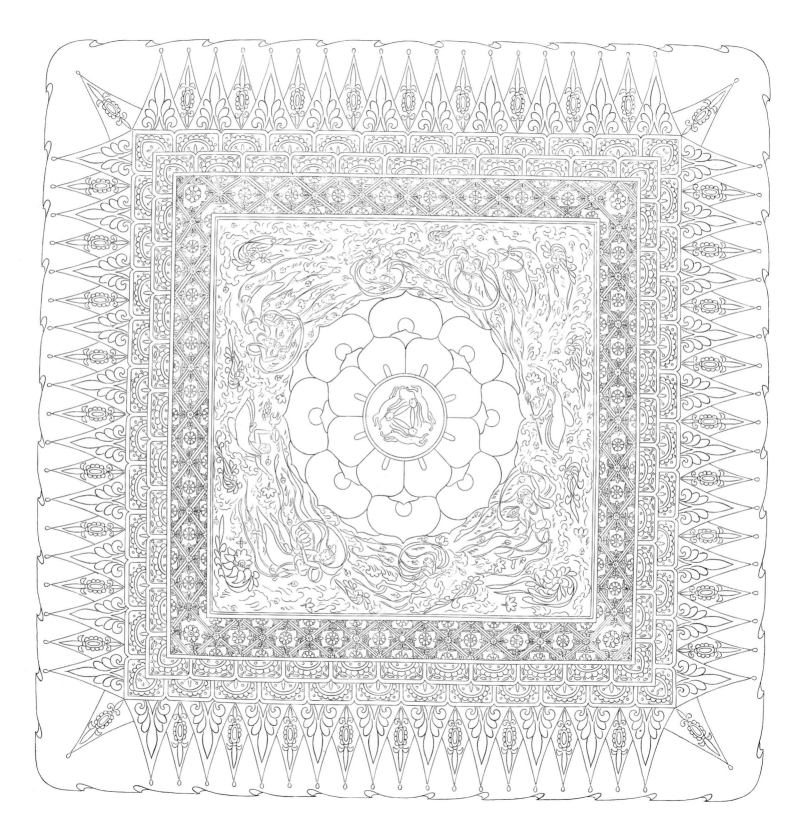

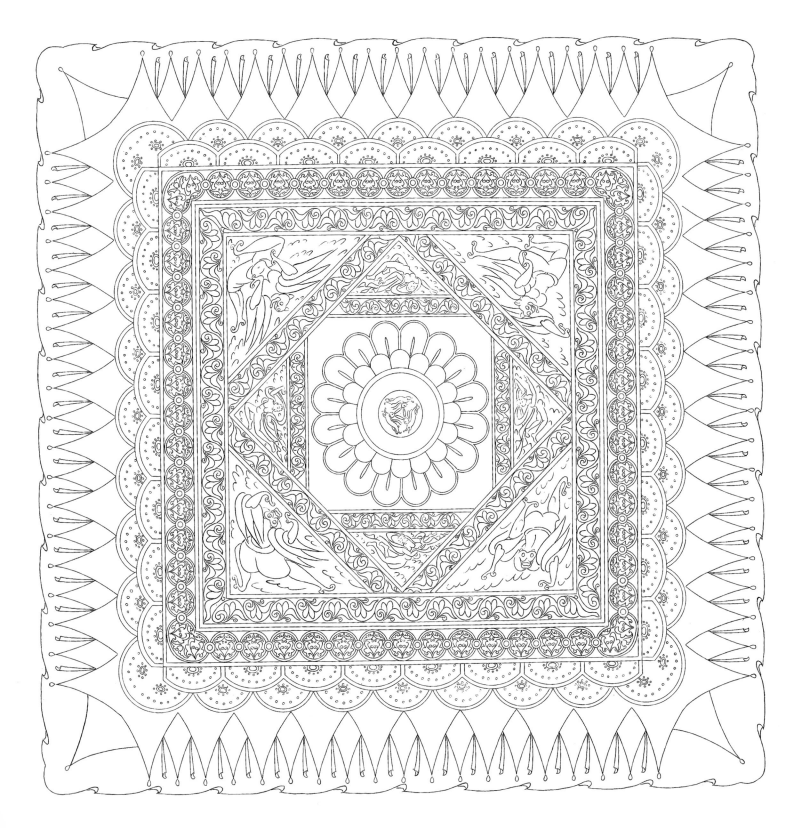

수
나
라

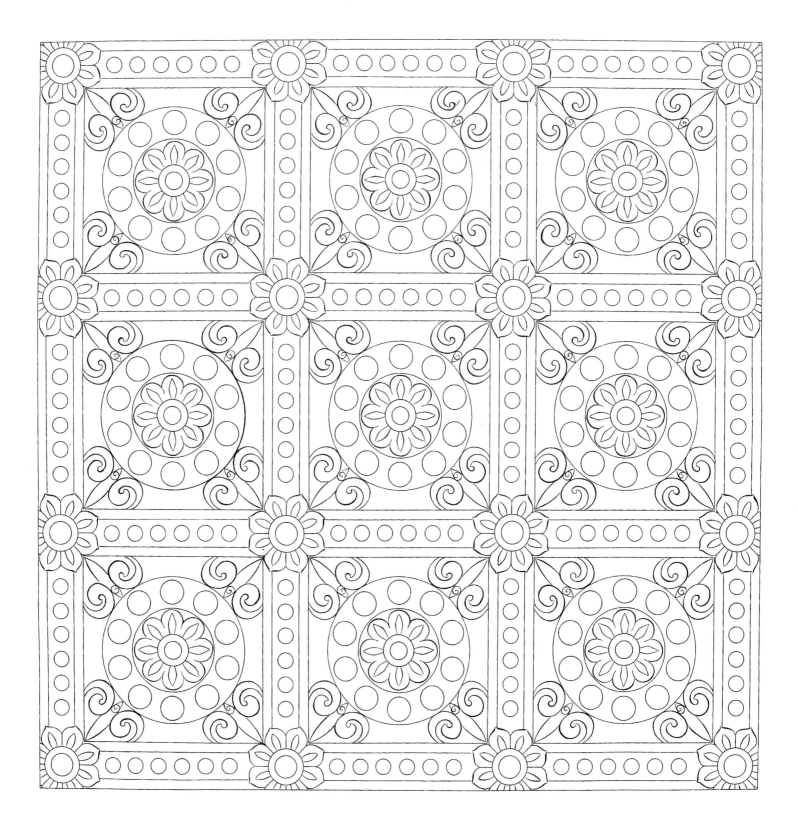

수
나
라

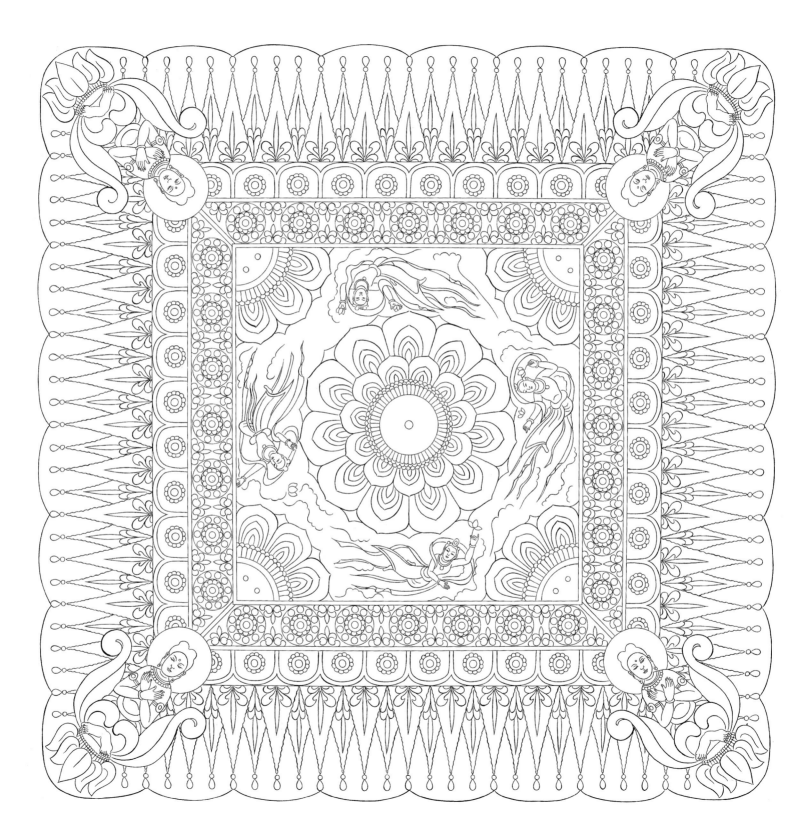

수
나
라
67

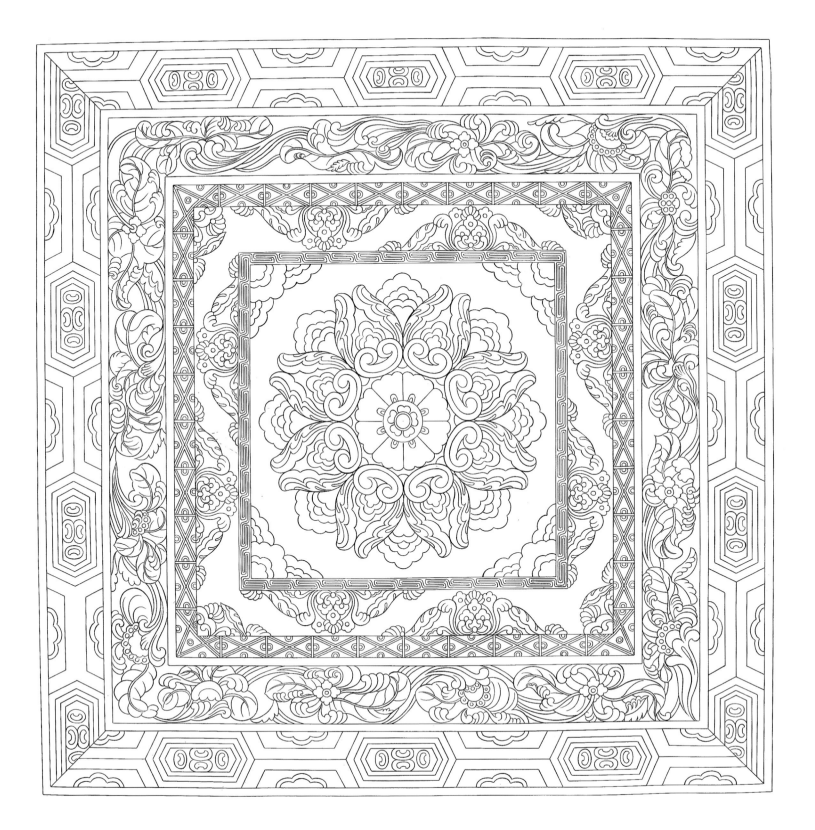

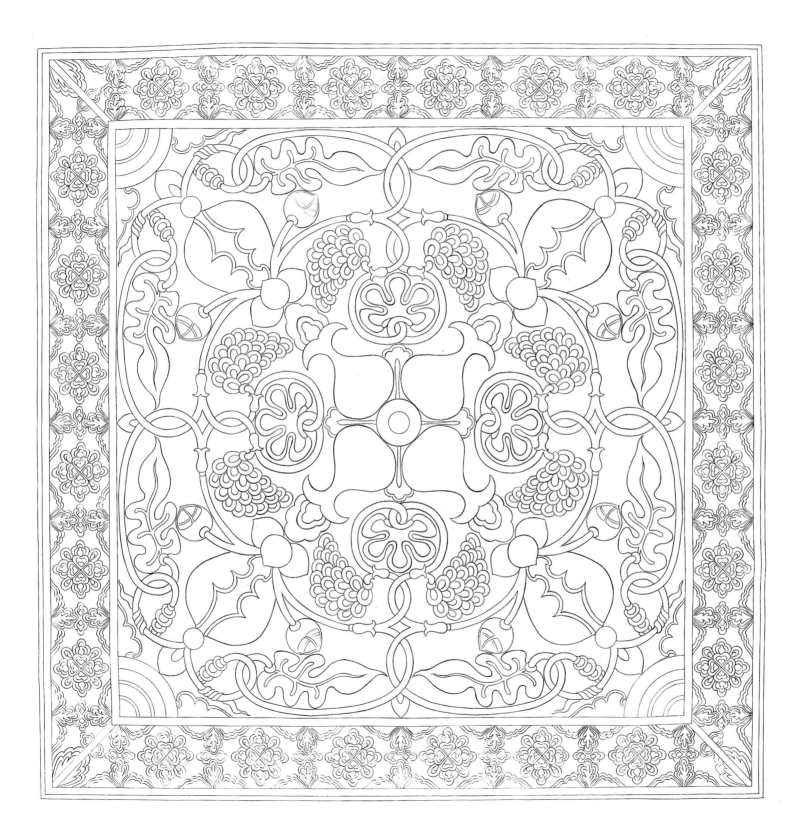

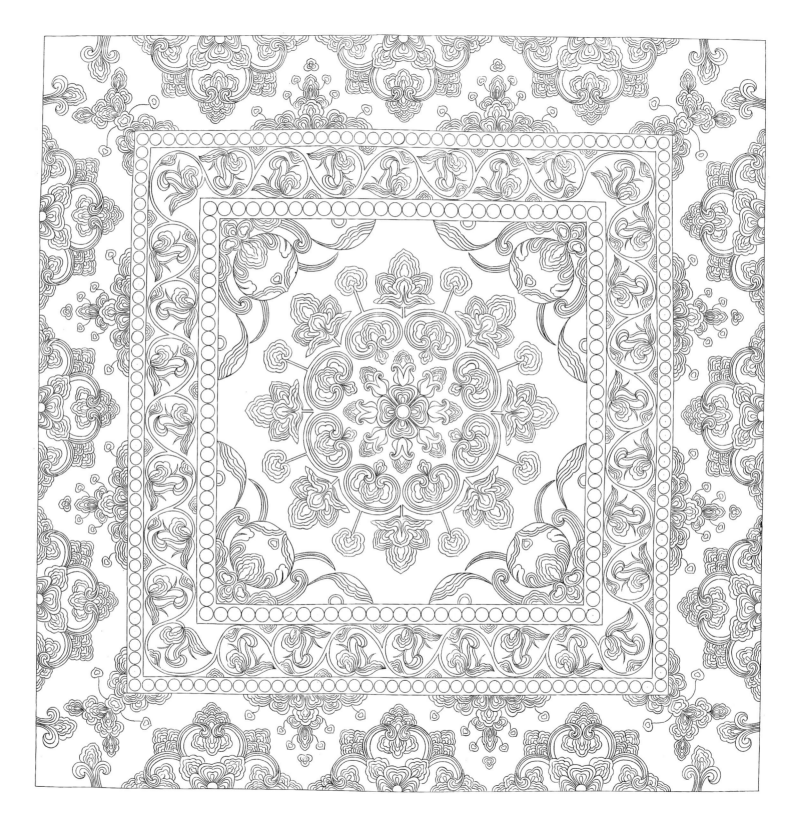

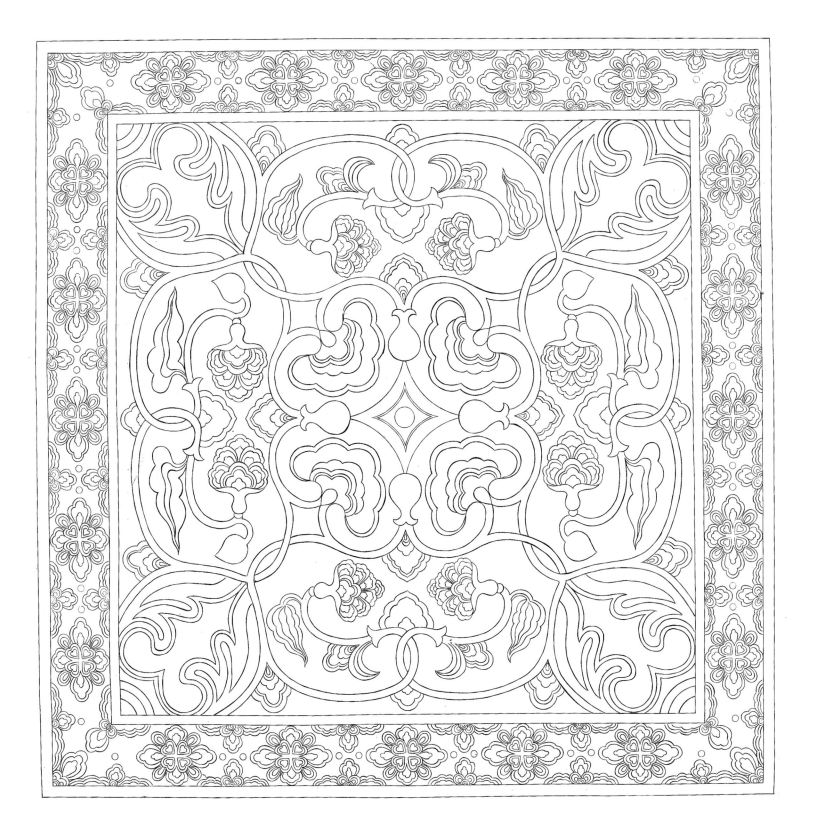

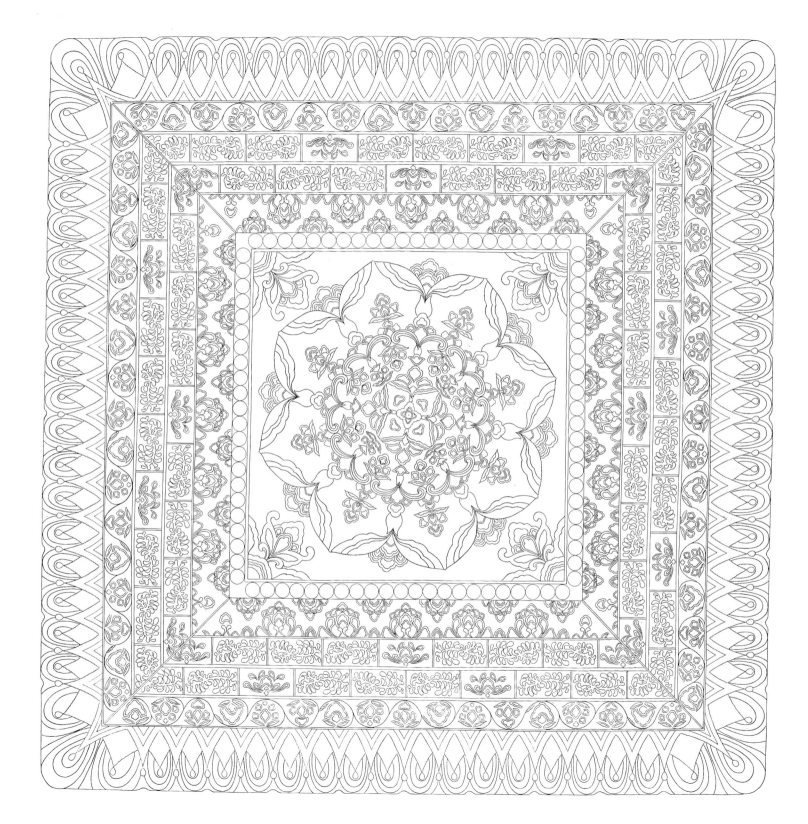

초
당 73

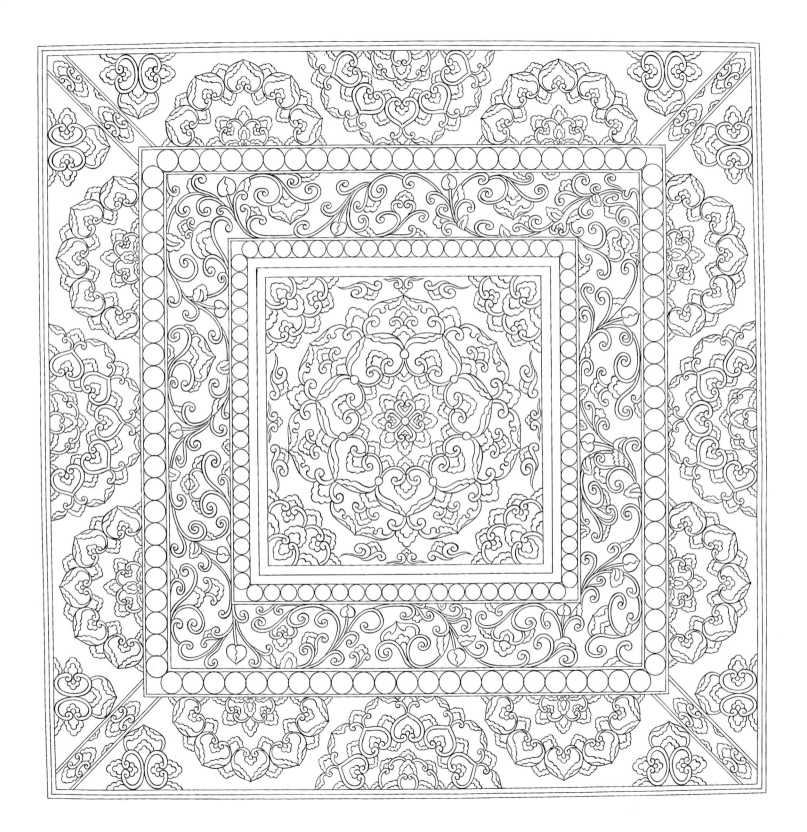

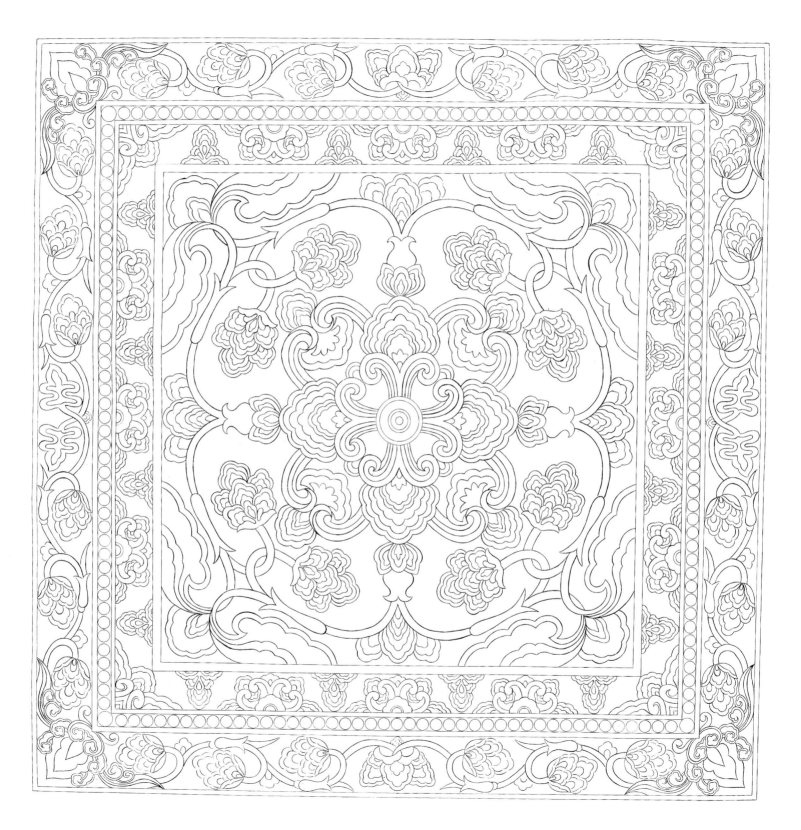

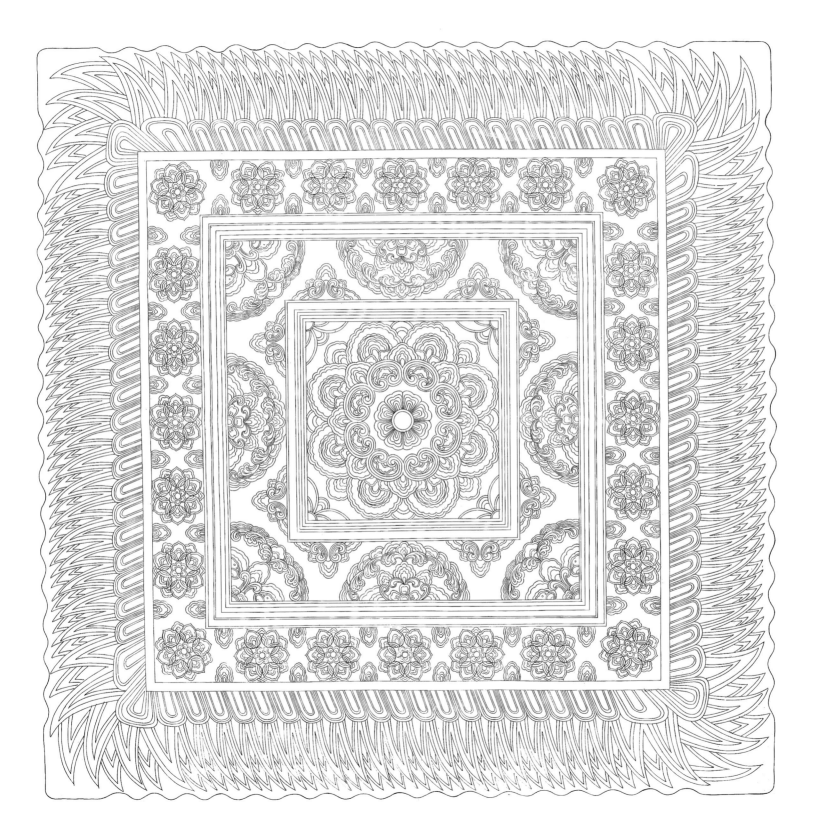

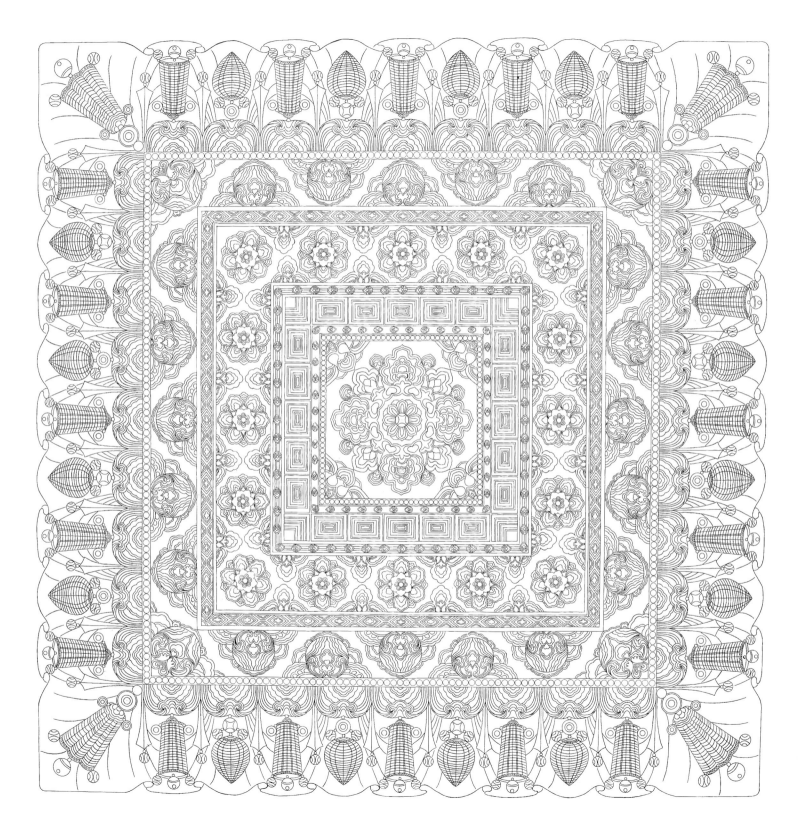

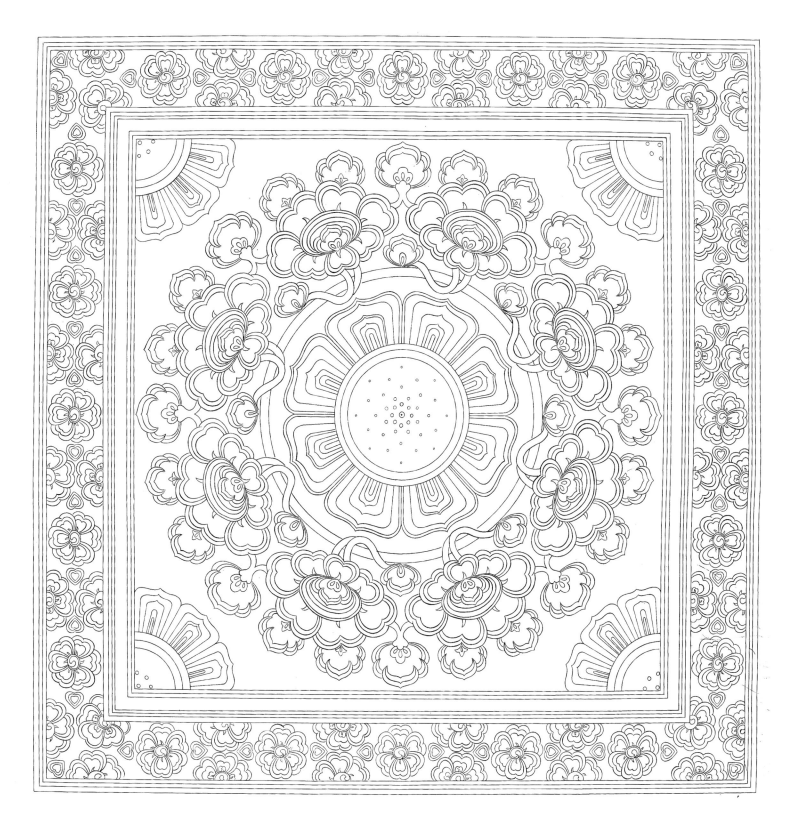

성
당 79

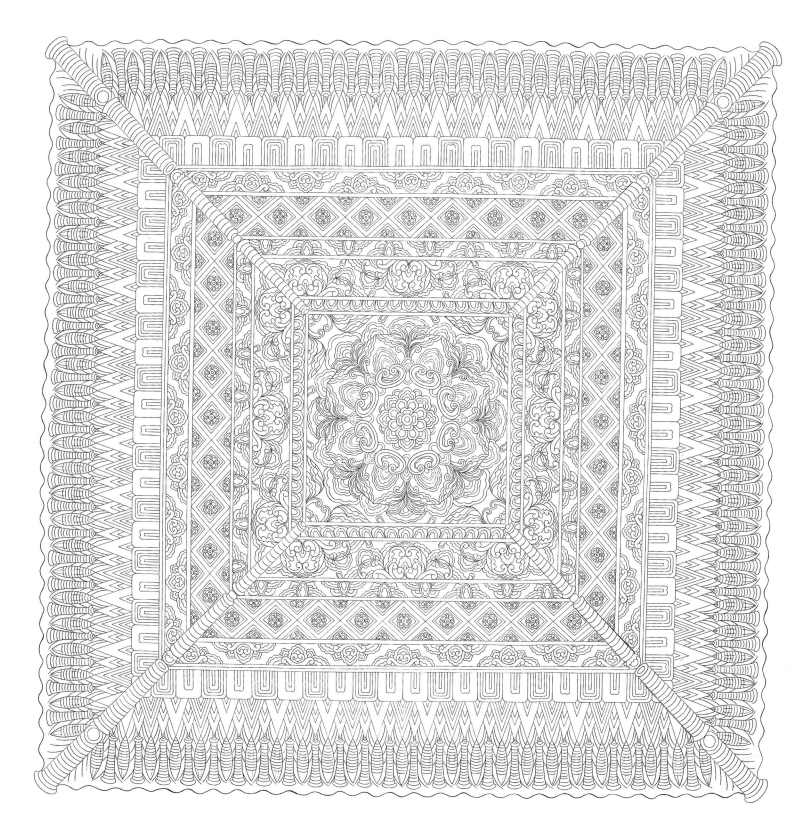

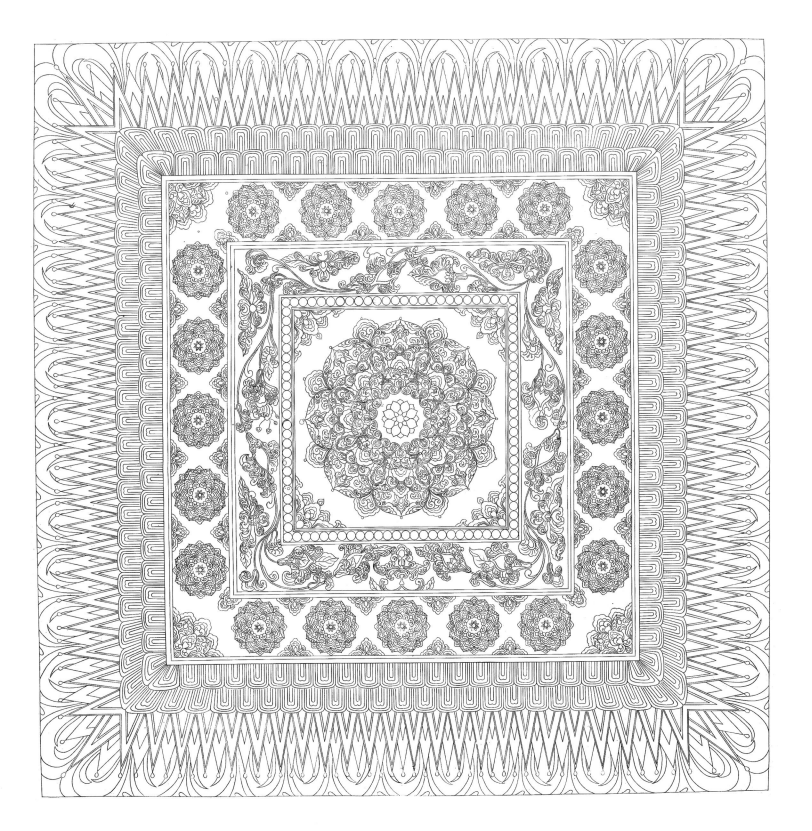

82 성
당

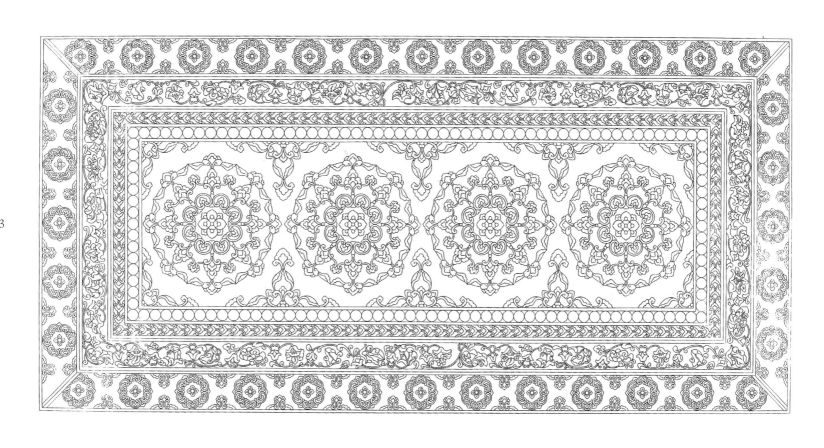

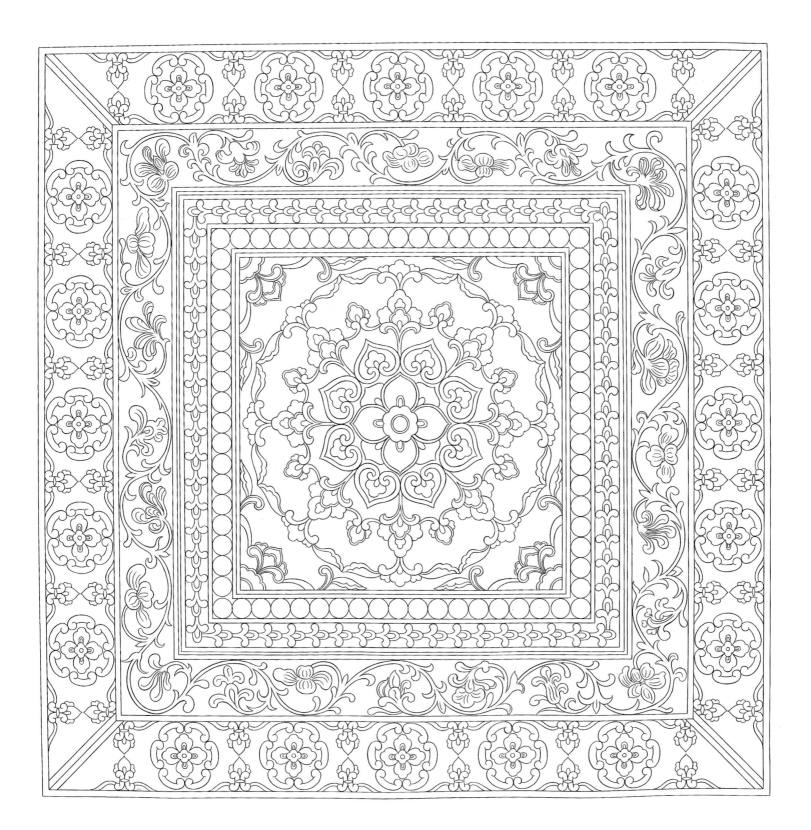

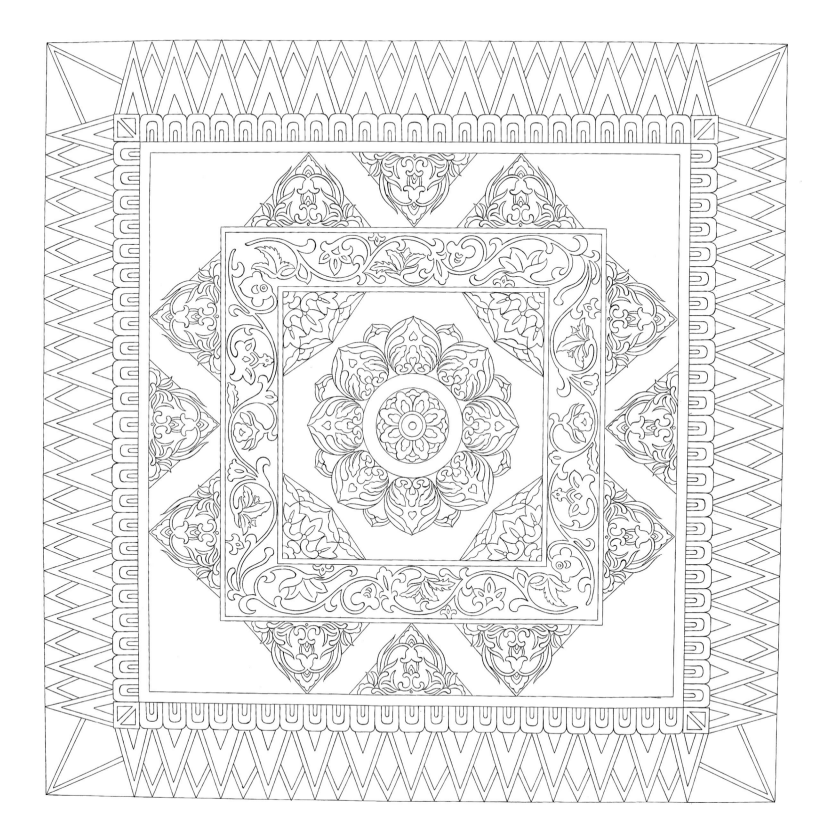

성
당 85

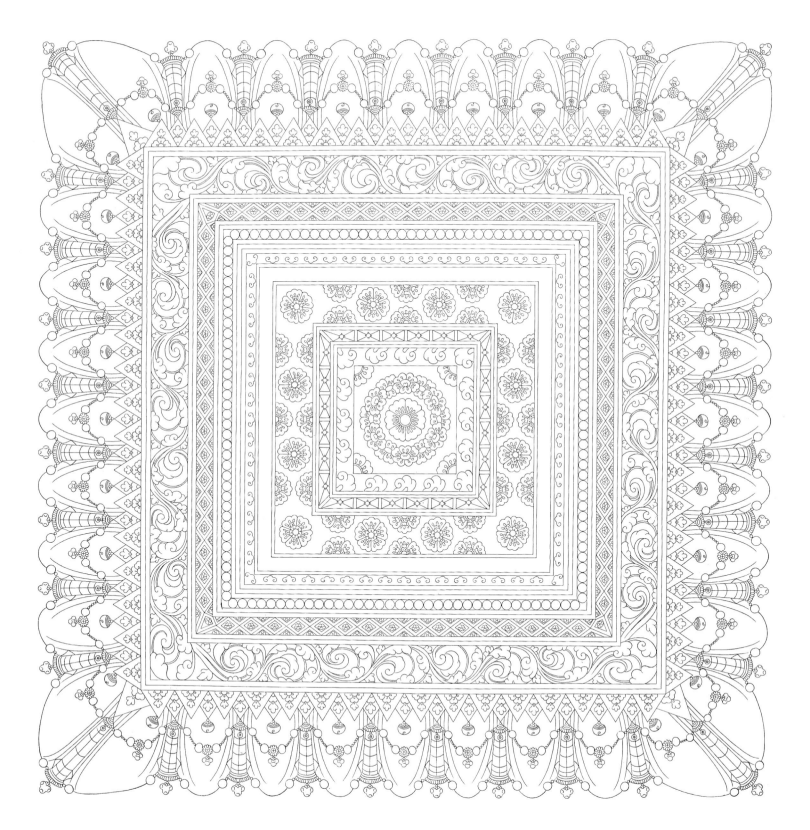

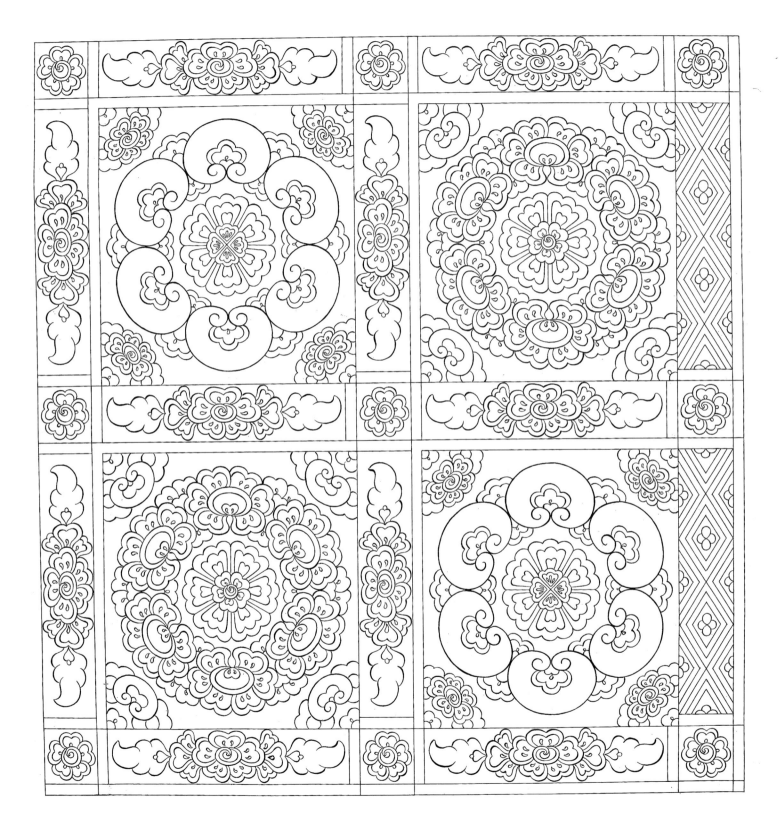

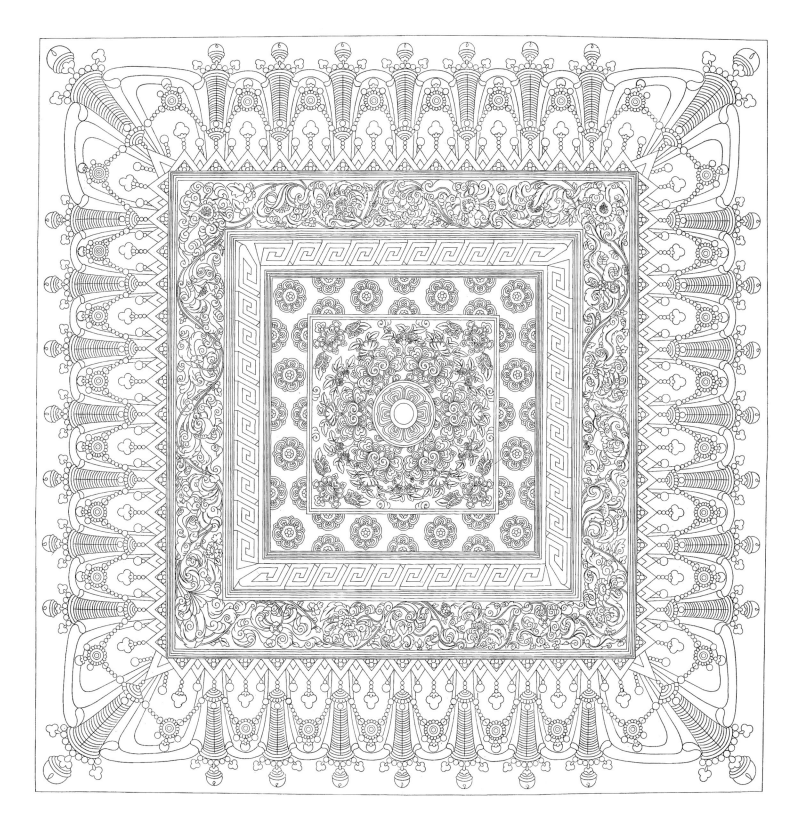

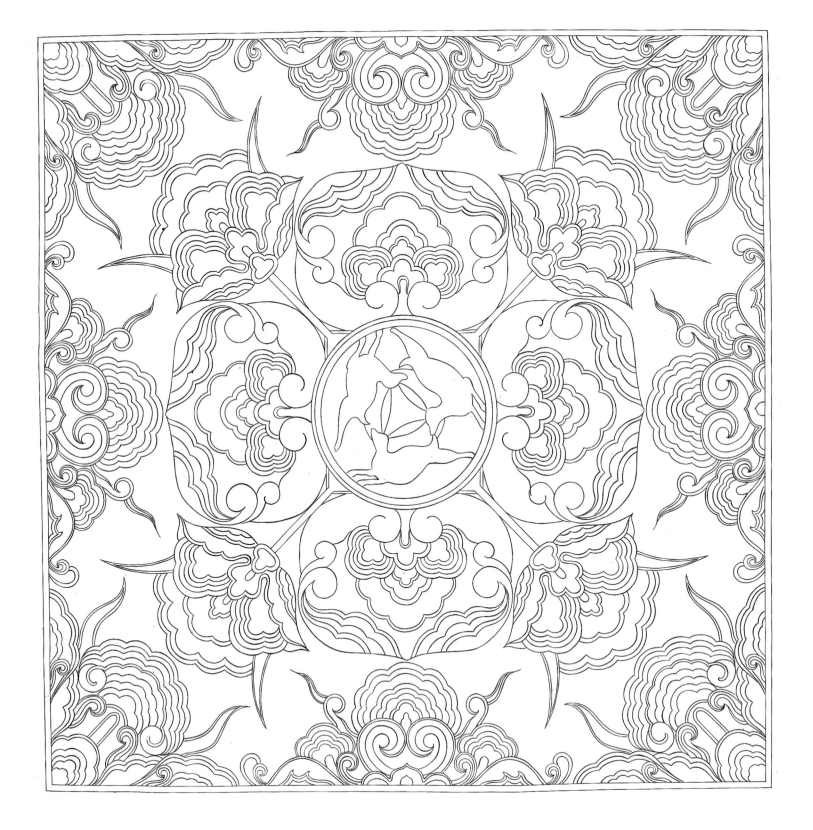

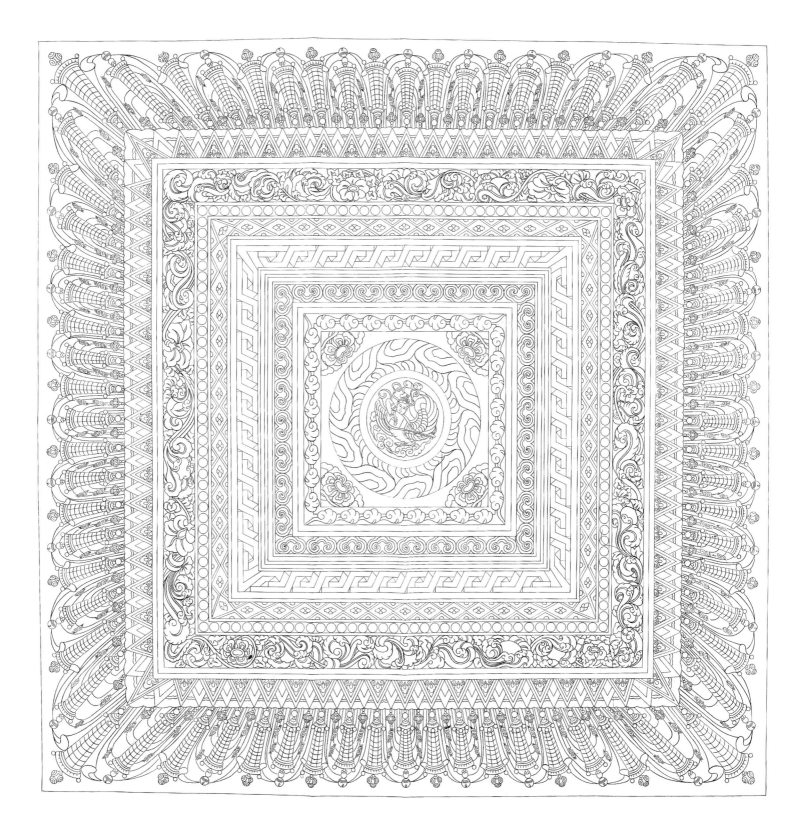

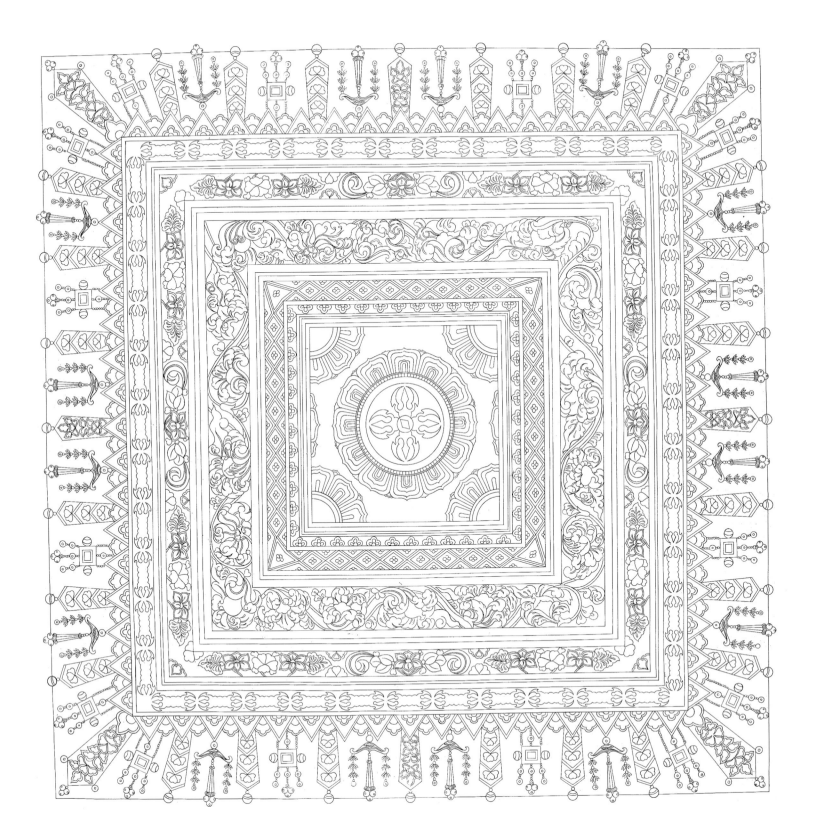

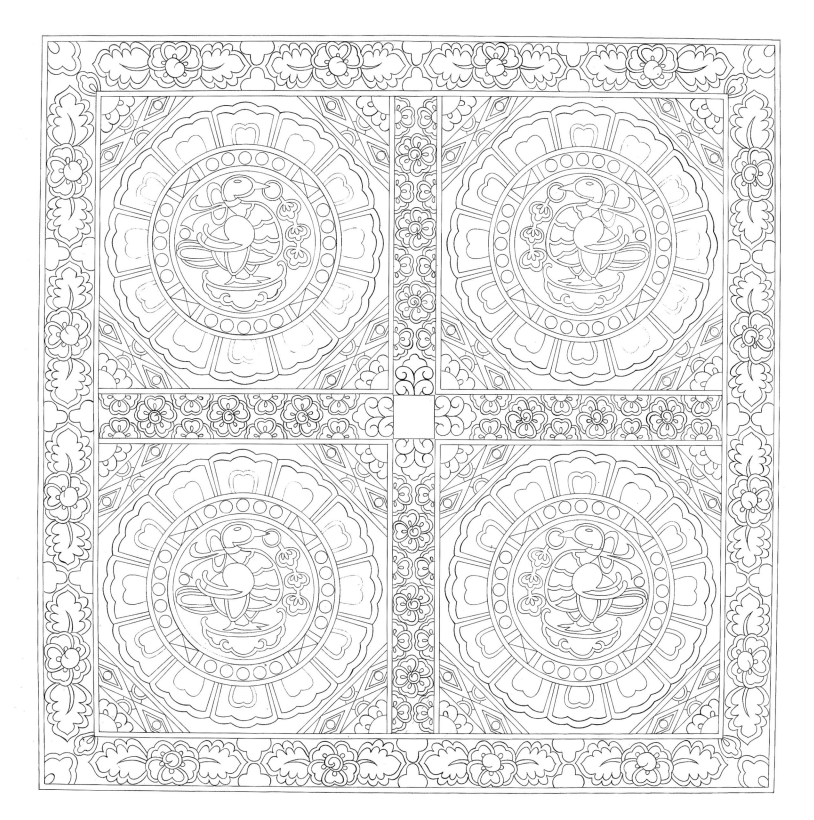

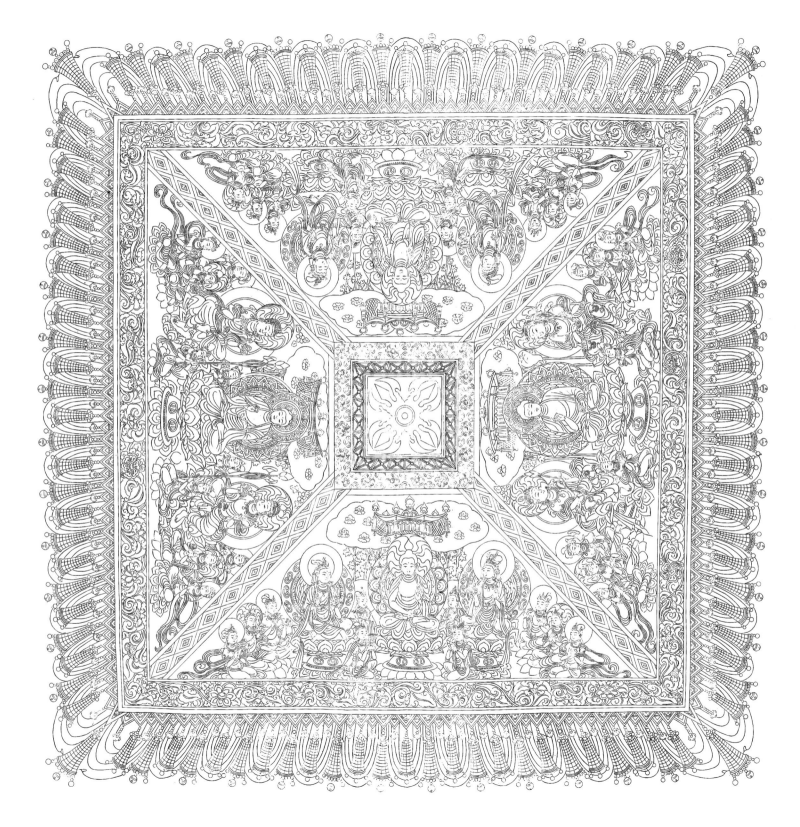

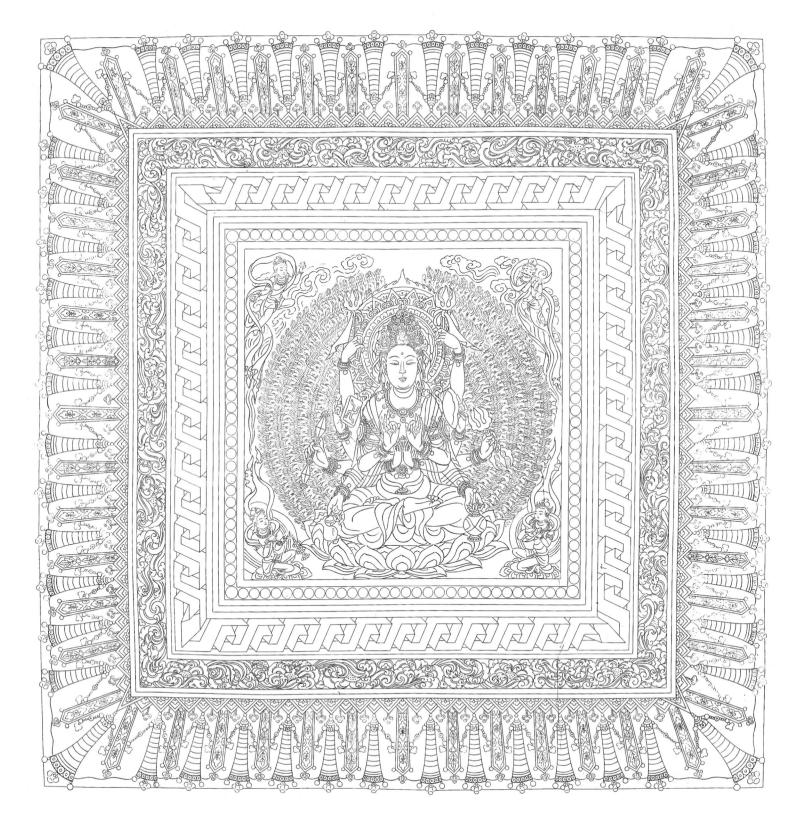

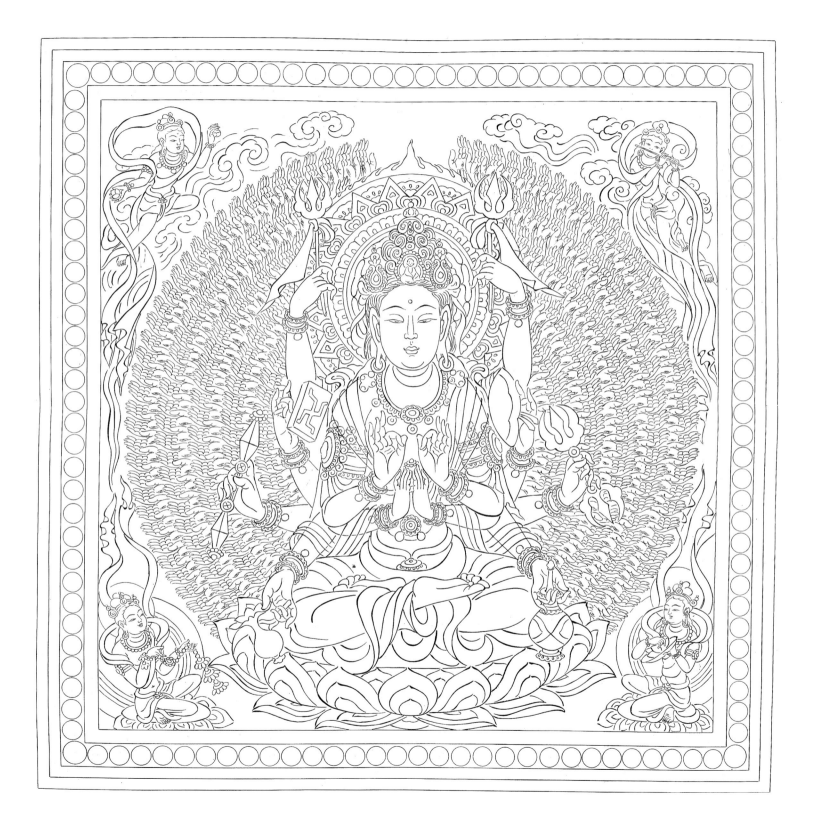

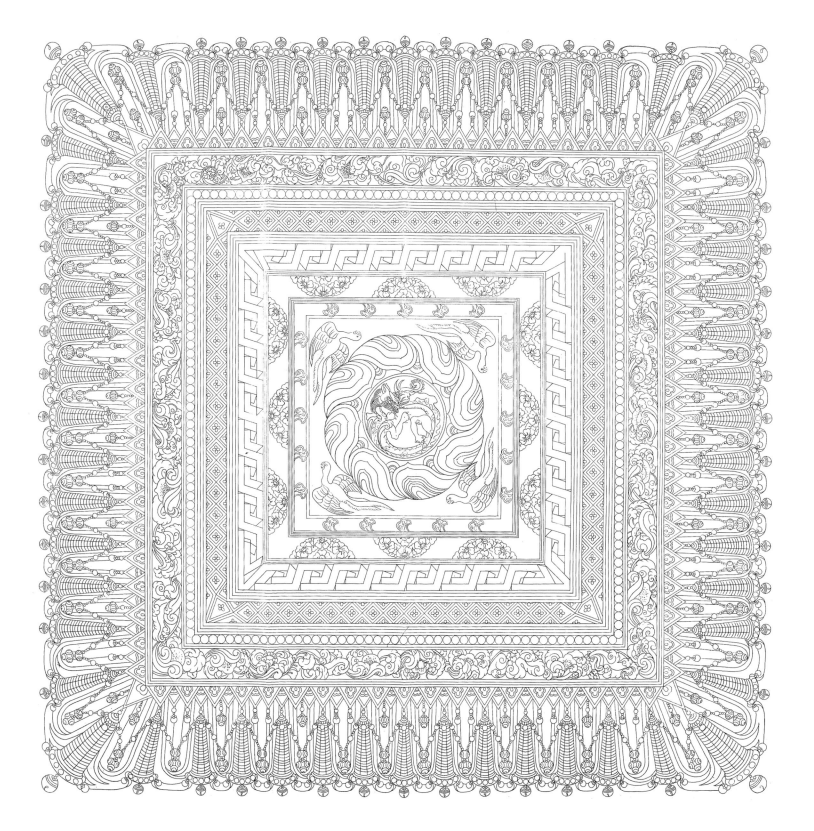

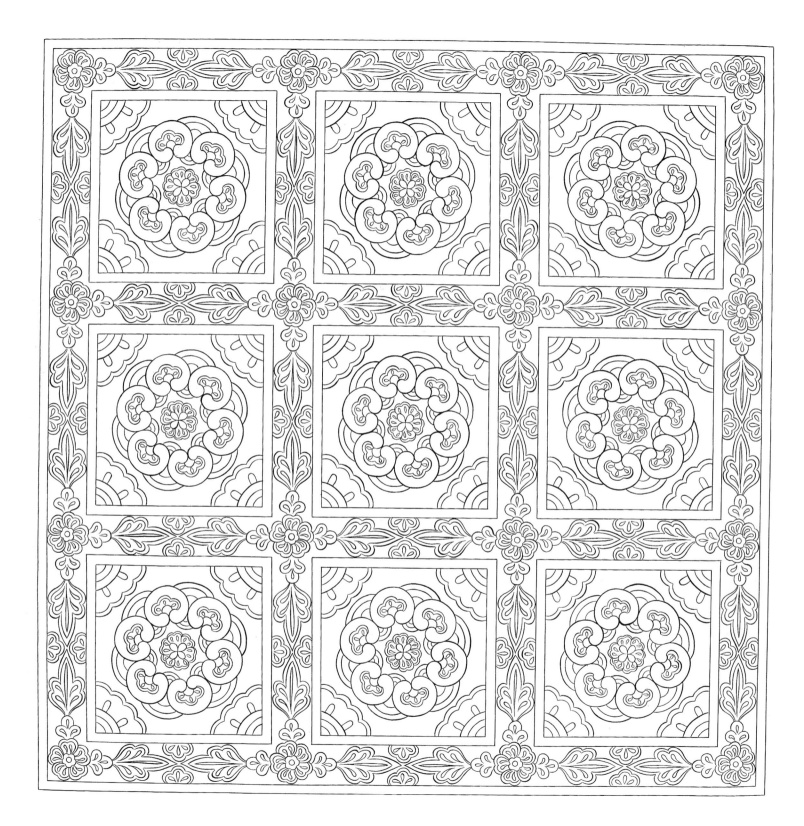

102 오
대

송
104 나
라

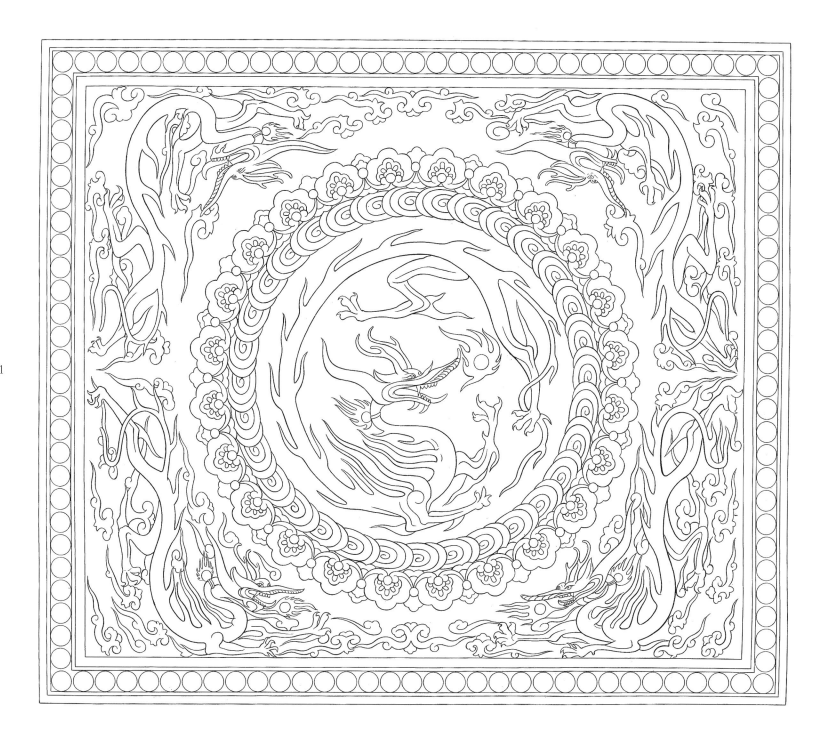

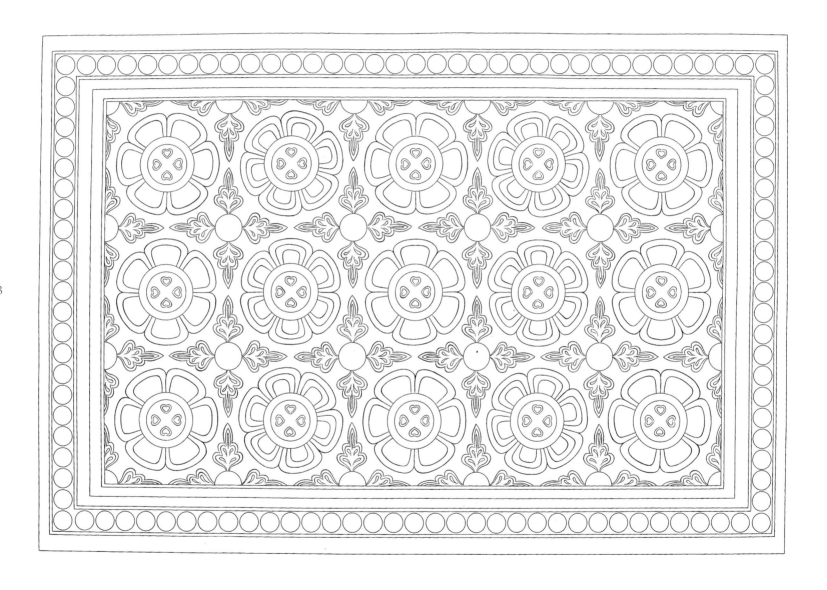

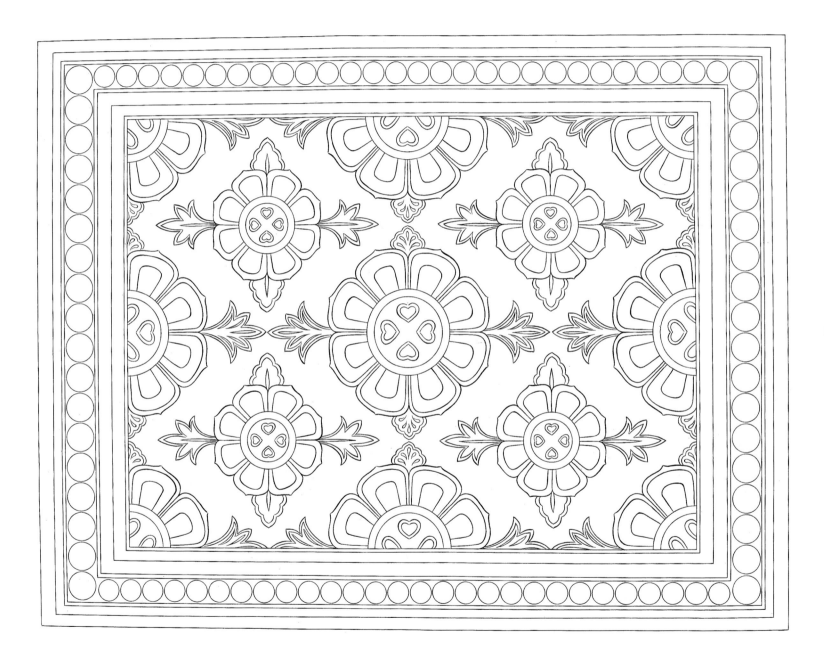

서
하

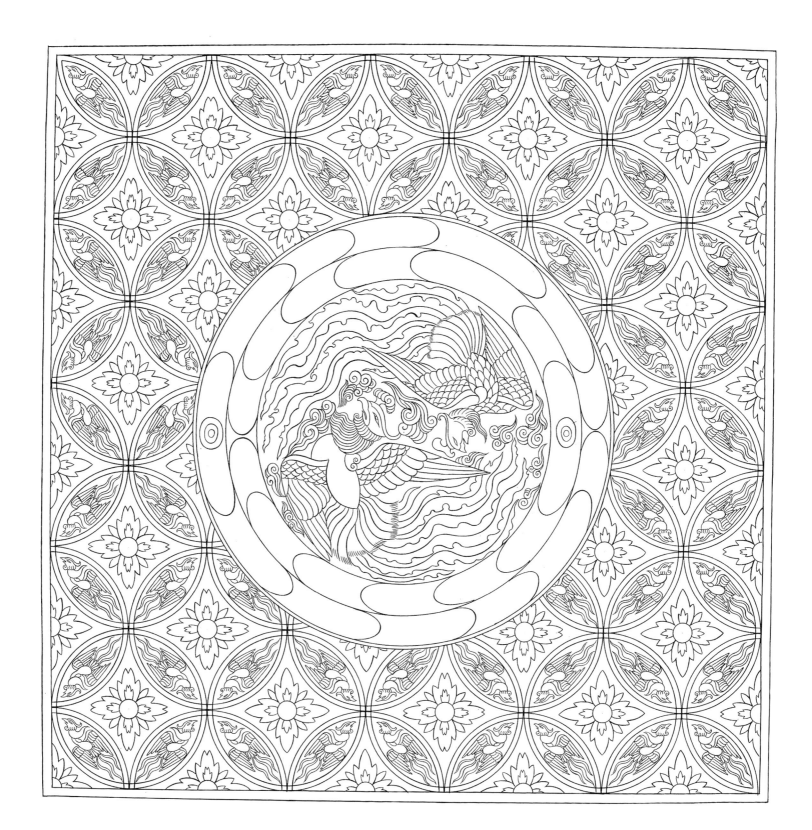

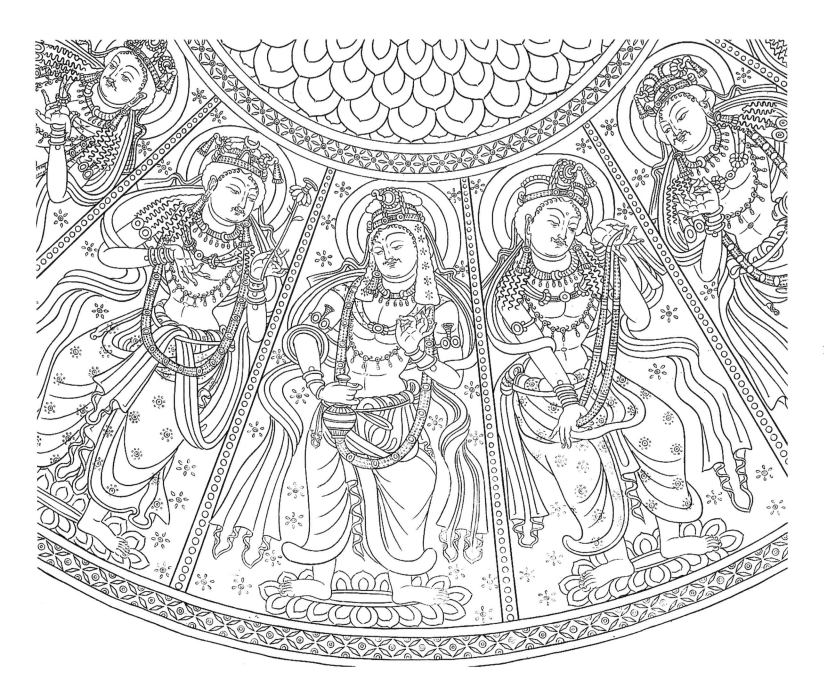

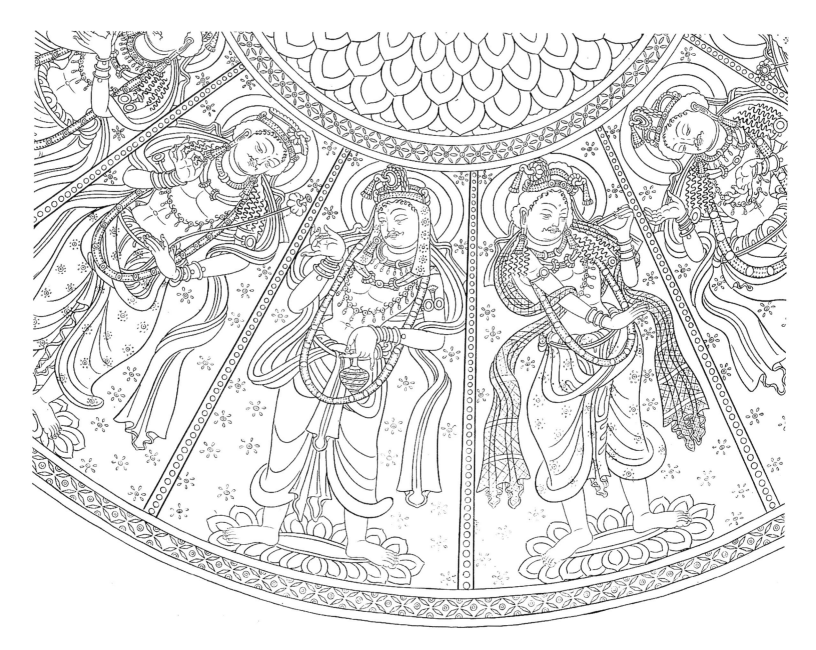

124 쿠
차

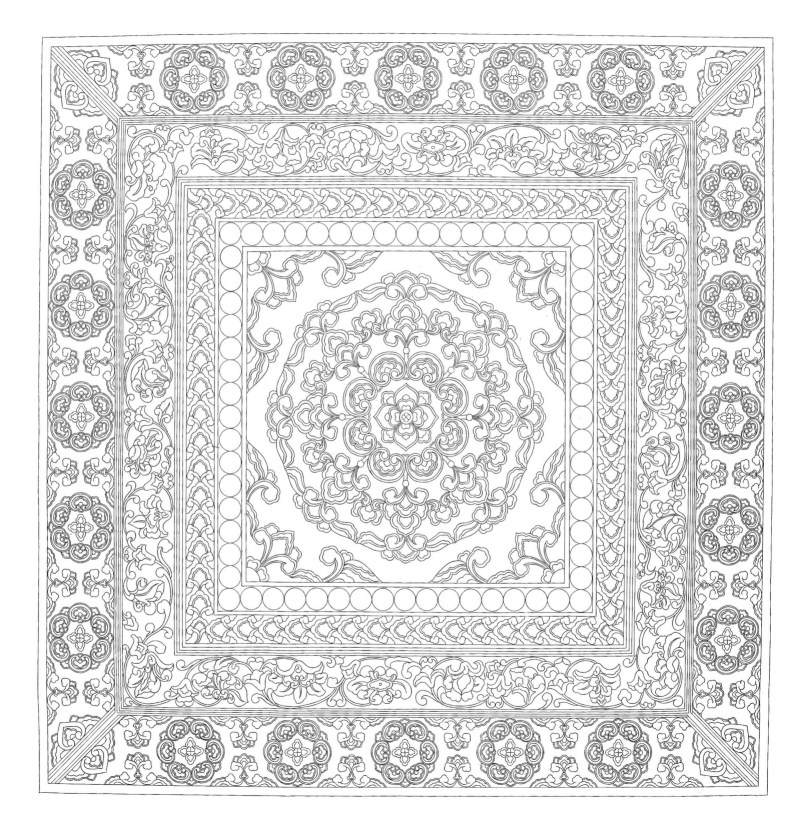

성
당
성
격 127

성당 성격

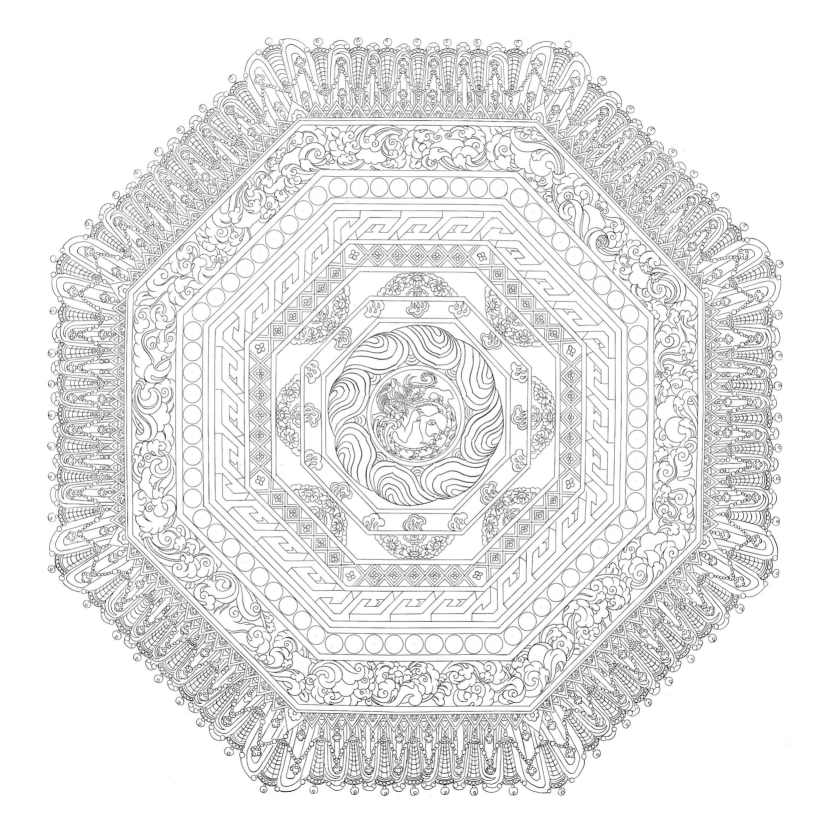

# 도안 설명

* 도안 설명의 내용 구성은, 먼저 도안이 놓인 페이지 수, 도안 이름, 한자 이름, 굴 번호, 제작 시기로 되어 있다.

* 막고굴 번호의 표기는 원서에는 '막고굴 OOO굴'의 형식인데, 이 책에서는 '막고굴'을 생략하고 번호를 괄호에 넣었다. 예) 막고굴 142굴 → (142굴). 그 외 다른 굴 이름은 그대로 사용했다.

* 당나라의 시기를 네 개로 나누는데 각각의 시기는 아래와 같다. 초당初唐은 고조 무덕 1년(618년)에서 현종 즉위의 전년(711년)까지로 당의 성립 초기이다. 성당盛唐은 현종 2년(713년)에서 대종 때까지로 이백李白, 두보杜甫, 왕유王維, 맹호연孟浩然과 같은 위대한 시인이 나왔다. 이 시기에 당나라 시가 가장 융성하였다. 중당中唐은 대종代宗 때부터 14대 문종文宗 때까지 약 70년간인데, 이 시기에 한유, 유종원, 백거이 등이 활동했고 고시古詩가 번창했다. 만당晚唐은 당의 마지막 시기로 836년에서 907년까지이며, 이상은, 두목, 사마예, 장교張喬 등이 활약했다.

* 석굴의 구조는 선굴禪窟, 중심탑주굴中心塔柱窟, 전당굴殿堂窟로 나눌 수 있다. 선굴은 승려가 생활하는 공간을 말한다. 중심탑주굴은 예불당으로 탑이 굴의 가운데 천장까지 연결되어 있고, 탑에 감을 파서 불상을 봉안한다. 전당굴은 굴 안쪽 벽에 불단을 마련한 구조로 가장 많다.

2쪽 **연화 비천 평기** 蓮花飛天平棋 (251굴) 북위

초기 돈황 석굴에는 중심탑주굴中心塔柱窟이 일부 남아 있다. 중심탑주굴의 천장 중심에는 문양을 그려 넣을 수 없어서 중심탑주를 둘러서 그려 넣는 일주 평기一周平棋로 도안할 수밖에 없다. 이런 문양의 중심에 칠보지(七寶池, 일곱 가지 보물이 가득한 연못)에 핀 연꽃을 그려 넣었고, 그 중앙에서 밖으로 차례대로 인동문, 화염문을 겹쳐 그려 넣었다. 네 개로 갈라진 모퉁이에는 비천을 그렸다. 네 변의 변식 문양이 서로 다른 것이 재미난데, 세 가지 인동문과 네 가지 기하문으로 되어 있다. 이는 중심 대칭의 문양 배치 원리에서 벗어나지만, 초기 막고굴의 평기에는 늘 보이는 일반 구성으로 당시의 특색이 잘 드러난다. (= 23쪽 선묘)

3 **조문 인자피** 藻紋人字披 (428굴) 북주

병풍식의 인동 문양이 상하 네 층으로 나뉘었고 층마다 서로 포개어 둥실둥실 떠오르는 듯한데 마치 물결에서 흔들리는 미역(水藻)처럼 보인다. 이런 문양은 대부분 초기 중심탑주 석굴 앞 공간에 인자피의 양면이 있으며 마치 천장의 서까래처럼 인人 자 모양이 대칭되어 하나씩 배열된다. (= 36쪽 선묘)

4 **인동 연화 조정** 忍冬蓮花藻井 (390굴) 수나라

조정 수만 위에 연주문(連珠紋, 구슬이 연달아 있는 무늬)은 역동적인 형식으로 가에 주름진 무늬를 배치하였는데 아주 독창적인 도안이다. 다른 부분의 문양도 화려하고 복잡하다. 칠보지 안에 그 가지와 얽힌 연꽃은 이 시기에 나타난 새로운 양식이다. (= 50쪽 선묘)

5 **연화 쌍룡 조정** 蓮花雙龍藻井 (392굴) 수나라

중심에 있는 연꽃의 바깥으로 두 마리의 용이 있는 무늬이다.

용을 조정 가운데에 표현한 것은 이 시기의 창작이다. 밖으로 가면서 차례로 연주문, 패문(貝紋, 조개 무늬), 수각문(垂角紋, 뿔이 드리워진 듯한 무늬)과 수만(垂幔, 장막이 드리워진 듯한 무늬)이 있다. (＝51쪽 선묘)

6 **연화 비천 조정** 蓮花飛天藻井 (401굴) 수나라
악기를 연주하는 천녀 네 명이 연꽃을 중심으로 선회하고 있다. 밖으로 연주문 등의 문양이 차례로 있고 네 모퉁이에 네 개의 좌불을 표현한 게 이 조정의 매력이다. (＝57쪽 선묘)

7 **삼토 비천 조정** 三兔飛天藻井 (407굴) 수나라
중심에 토끼 세 마리가 있고 바로 밖에 여러 겹의 큰 연꽃이 있다. 비천飛天, 동자, 보상비화(寶相飛花, 부처가 꽃처럼 나는 모습), 운기(雲氣, 구름이 바람을 타고 움직이는 모양) 등 다양한 문양이 연꽃을 에워싸고 있다. 그밖에 능격문(菱格紋, 마름모꼴이 반복해 놓인 무늬), 첩패문(疊貝紋, 조개를 겹친 무늬) 등이 빽빽하게 배치되어 있다. (＝61쪽 선묘)

8 **연화 용문 조정** 蓮花龍紋藻井 (462굴) 수나라
중심에 활짝 핀 연꽃무늬가 있고 밖으로 네 귀퉁이에 연꽃 봉오리를 넣었다. 그 밖에 수조문(水藻紋, 미역과 같은 해초 무늬), 화염문火焰紋, 용문龍紋 등을 생동감 있게 표현했다. 제일 바깥 층에 드리워진 무늬는 통상적인 수만을 그리지 않아서 오히려 특별하다. (＝66쪽 선묘)

9 **포도 석류문 조정 정심** 葡萄石榴紋藻井井心 (209굴) 초당
네 개의 대각으로 마주하는 석류, 여덟 송이의 포도, 열두 개의 잎들을 넝쿨로 잇고 있다. 바깥 틀에는 작은 단화(團花, 둥글게 모양진 꽃)와 일정이부(一整二剖, 가지런한 한 송이와 반으로 쪼갠 두 조각)한 십자 모양의 꽃무늬로 연속적인 변식을 구성하고 있다.

표현된 두 가지 과일은 서역의 특산품인데 모두 고도의 문양 예술로 승화시켰다. (＝70쪽 선묘)

10 **석류화 조정 정심** 石榴花藻井井心 (322굴) 초당
가운데에는 여러 가지 석류꽃과 꽃잎을 배열했으며 몇 줄기의 넝쿨이 그 사이를 두르고 있다. 여러 예술적 요소가 유기적으로 뒤섞여서 한 덩어리가 되었다. (＝72쪽 선묘)

11 **단화 조정** 團花藻井 (49굴) 성당
조정은 둥글게 모양진 단화團花를 주요한 구성 요소로 하는데, 여기서 특별한 점은 바깥 변의 조개 무늬와 뿔처럼 드리워진 수각문垂角紋이다. 마치 선들바람이 불어와 수각과 주름진 수만을 살짝 흔드는 듯하여 매우 생동감이 있다. (＝76쪽 선묘)

12 **사방불 조정** 四方佛藻井 (14굴) 만당
네 폭의 설법도로 구성된 아주 특별한 조정이다. 실제 조정은 아래가 넓고 위가 좁은 인자피 형태로, 한 사람을 중심으로 둘러싸여 추대하는 형식의 설법 장면을 표현하기에 아주 적합한 구성이다. (＝95쪽 선묘)

13 **단룡 조정 정심** 團龍藻井井心 (61굴) 오대 (＝102쪽 선묘)

14 **단화 조정** 團花藻井 (안서유림굴 14굴) 송나라
이 둥글게 모양진 단화 조정의 도안은 특별하다. 중심에 큰 단화 하나 있고, 겹겹이 둘러싸인 변식이 있다. 밖에서 바라보면 더 큰 조정 중심에 완정한 작은 조정이 있는 셈이다. 이 작은 조정은 장막처럼 드리워진 수만 문양 장식에서 마무리되고, 이어서 또 여러 겹의 변식을 거쳐 또 다른 수만 장식으로 마무리되어 커다란 조정을 형성한다. (＝104쪽 선묘)

15 **구불 회문 조정** 九佛回紋藻井 (안서유림굴 10굴) 원나라
이 조정은 크기와 난도 면에서 돈황 문양 중 단연 최고로 꼽힌

다. 안에서 바깥으로 겹친 문양이 15겹에 달해 조정 예술을 집대성한 작품이다. 또한 포함한 내용이 다양하여 돈황 조정 예술에서 가장 치밀한 완성도를 자랑한다. (=118쪽 선묘)

## 조정 선묘 108

23  **연화 비천 평기** 蓮花飛天平棋 (251굴) 북위
초기 돈황 석굴에는 중심탑주굴中心塔柱窟이 일부 남아 있다. 중심탑주굴의 천장 중심에는 문양을 그려 넣을 수 없어서 중심탑주를 둘러서 그려 넣는 일주 평기一周平棋로 도안할 수밖에 없다. 이런 문양의 중심에다 칠보지(七寶池, 일곱 가지 보물이 들었다는 연못)에 연꽃을 그려 넣었고, 그 중앙에서 밖으로 차례대로 인동문, 화염문을 겹쳐 그려 넣었다. 네 개로 갈라진 모퉁이에는 비천을 그렸다. 세 가지 인동문과 네 가지 기하문으로 되어 있는데, 네 변의 변식 문양이 서로 다른 것이 재미나다. 이는 중심 대칭의 문양 배치 원리에서 벗어나지만, 초기 막고굴의 평기에는 늘 보이는 일반 구성으로 당시의 특색이 잘 드러난다. (= 2쪽 채색 도안)

24  **보지 비천 평기** 寶池飛天平棋 (257굴) 북위
연화가 피어오른 칠보 연못 안에 네 명의 동자가 노닐고 있다. 바깥쪽으로 가면서 수조문, 화염문이 차례로 있고 네 갈림 모퉁이에는 비천이 있다. 네 면의 틀에 서로 다른 모양의 인동문과 기하문이 있다.

25  **연화 비천 평기** 蓮花飛紋天平棋 (431굴) 북위
중심에는 활짝 핀 연꽃이고 바깥으로 가면서 차례로 인동문 사이에 수조문과 보기 드문 금현문琴弦紋으로 장식되어 있다.

네 개의 갈림 모퉁이에는 비천과 화생 동자化生童子가 그려져 있다. 네 면의 틀에는 서로 다른 모양의 인동문과 기하문이 있다.

26  **연화 쌍아 평기** 蓮花雙鵝平棋 (435굴) 북위
두 마리 거위가 헤엄치며 노니는 칠보 연못 위에 연꽃이 활짝 피었고 밖으로 가면서 차례로 인동문, 화염문이 겹쳐 있다. 네 모퉁이에는 네 개의 비천이 그려져 있다. 제일 바깥 네 변두리에는 인동문과 규칙적인 기하 문양으로 장식했다.

27  **서수문식 평기** 瑞獸紋飾平棋 (431굴) 북위
이 두개의 문양은 함께 결합시켜 설명해야 할 평기 도안이다. 세트로 펼쳐진 평기 문양은 백호, 청룡, 주작 문양으로 나누어져 있다. 중심은 활짝 피어난 연꽃이고 안에서 밖으로 가면서 차례로 조문, 화염문, 인동문, 비천 그리고 여러 가지 기하 문양으로 구성되었다.

28  **연화 화염문 평기** 蓮花火焰紋平棋 (431굴) 북위
인동문 장식과 조문藻紋, 화염문은 전체 구도를 흩뜨리는 듯한 형식을 보인다. 그러나 정방형 형식이라는 디자인 원칙에 따르면 전체 문양 배치는 여전히 조리 있고 정연한 셈이다.

29  **인동 연화 평기** 忍冬蓮花平棋 (249굴) 서위
이 평기의 네 변식과 내부로 겹겹이 대칭되는 문양은 모두 규칙에 맞춰 통일되어 있다. 문양 도안이 점차 중심을 두고 구성되는 규칙을 보인다.

30  **보지 연화 조정** 寶池蓮花藻井 (285굴) 서위
이 조정은 같은 시대에서 흔한 네 개의 평기 문양을 변화시켰다. 네 변은 뿌리 드리워진 듯한 수각문에 둘러싸여 있는 완정한 평기 문양이다. 전체 굴의 꼭대기 장식이 가지런하고, 조정

표현 공간이 실제 면적에 맞도록 바깥 면을 넓혔다.

31 **연화 비천 평기** 蓮花飛天平棋 (288굴) 서위

초기 평기 문양에서 일반적으로 표현되어 온 무늬 장식은 후세에도 늘 활용되었던 창작 요소이다. 이 문양을 놓고 말한다면 중심의 연꽃, 비천, 인동문 장식, 능격문 장식 등은 이후 거의 천 년 동안 문양 창작에 반복해서 쓰였다. 그에 비해 화염문과 수조문은 쓰임이 적어진다.

32 **연화 비천 조정** 蓮花飛天藻井 (296굴) 북주

돈황 초기 조정 예술 중에서 비교적 면적이 크고 복잡한 조정 문양이다. 수나라와 당나라 시기로 가면서 문양 예술의 요소들은 과도할 정도로 늘어난다. 예를 들면 문양이 복잡하며 밀도가 높고, 변식이 여러 겹이고, 각 변식의 둘레마다 닫히고 모이는 정돈된 규칙을 보인다.

33 **나체 비천 평기** 裸体飛天平棋 (428굴) 북주

앞의 조정과 매우 흡사한데 이른바 시대적 풍격으로 자리잡았다고 할 수 있다. 매번 성공한 새로운 양식과 문양 도안이 나타나고 업계의 인정을 받게 되면서 그 시기 장인들이 서로 본받게 된다. 이 평기 문양은 앞의 조정 문양 장식을 본받았는데, 이는 돈황 예술의 각 시기마다 나타나는 현상이다.

34 **나체 비천 평기** 裸体飛天平棋 (428굴) 북주

불교 벽화는 유교 예술과 달리 나체 형상 표현을 반대하지는 않는다. 아울러 돈황 예술은 인도 예술과 그리스 예술의 영향을 받아 벽화 속에 반나체 비천 표현이 흔하다. 그러나 이 조정처럼 남성의 성적 특징을 분명하게 표현한 전라 형식의 비천은 전무하다.

35 **비천 쌍호 평기** 飛天雙虎平棋 (428굴) 북주

초기 평기의 창작에는 늘 격식에 매이지 않는 자유로움이 있다. 예로 이 평기는 변식 문양이 통일되지 않았고, 서로 다른 대칭 변식에 두 마리의 호랑이 무늬를 그려 넣어 독특하게 구성했다. 다른 부분은 일반 평기 문양과 별반 차이가 없다.

36 **조문 인자피** 藻紋人字披 (428굴) 북주

병풍식의 인동 문양이 상하 네 층으로 나뉘었고 층마다 서로 포개어 둥실둥실 떠오르는 듯한데 마치 물결에 흔들리는 미역(水藻)처럼 보인다. 이런 문양은 대부분 초기 중심탑주 석굴 앞 공간에 인자피의 양면이 있으며 마치 천장의 서까래처럼 人ㅅ 자 모양이 대칭되어 하나씩 배열된다. (= 3쪽 채색 도안)

37 **조문 인자피** 藻紋人字披 (428굴) 북주

이런 문양을 보면, 마치 고요한 밀림 속으로 들어가 있는 듯하다. 그 속에는 사슴, 비천이 있다. 나누어진 각 문양마다 네 개의 층이 있고, 층마다 모두 인동초가 연꽃을 휘감는 조합으로 도안되어서 정돈되고 통일된 미감을 준다.

38 **조문 인자피** 藻紋人字披 (428굴) 북주

비슷한 인동과 연꽃 숲 속에 공작새, 작은 새, 화생 동자로 건축 장식 문양에 순수한 생기를 더했다. 각 조의 인동 무늬와 가운데 둘러싸인 연꽃은 곳곳마다 변화가 있어서 보는 사람으로 하여금 작가의 고심한 바를 느끼게 한다.

39 **조문 인자피** 藻紋人字披 (428굴) 북주

가지런하고 획일한 구도임에도 세부적인 변화가 곳곳에 엿보인다. 큰 틀의 구도를 잡고 난 이후에 전체 구성에 영향을 주지 않는 선에서 변화를 부분적으로 추구하는 게 이 제재題材의 문양 표현 형식이다.

40 **대병식 평기** 對拼式平棋 (268굴) 북량

돈황 예술의 건축 장식은 매우 능동적으로 대응하고 적응한다. 이 문양은 바로 창작자가 완정한 평기 문양을 표현하기 어려운 구조일 때, 한쪽 곁에 두 개의 작은 평기 문양을 두어 완정한 구도를 형성했다. 새로운 문양이며 독창성도 돋보인다.

**41** **연화 화생 평기** 蓮花化生平棋 (268굴) 북량

이 평기 문양은 동시대 작품들과 달리 두 번째 층의 모퉁이에 연화 화생이 그려져 있다. '화생化生'의 제재題材는 통상적으로 '서방 극락세계'에서 나타난다. 그러나 창작자는 화생을 이 문양에 완벽하게 결합시켰다. 문양의 풍격에 부합할 뿐 아니라 문양의 내용도 충실하게 구성했다.

**42** **연화 비천 평기** 蓮花飛天平棋 (272굴) 북량

이는 숙련된 평기 도안이다. 서로 마주하는 변식 문양은 이미 대칭 통일 원리와 비슷한 모양을 조화시키는 원리에 주목하고 있음을 알 수 있다.

**43** **비천 용문 평기** 飛天龍紋平棋 (서천불동 8굴) 수나라

이 평기 문양은 용무늬의 세계이다. 모든 변식에 연결 수조문을 빼고 초창기 옥玉문화 시대의 특징이 담긴 기호화된 용무늬가 장식되었다. 중앙의 네 모퉁이에 좌불이 있고 바깥 모퉁이에 생동감 넘치는 신령스러운 비천이 있다.

**44** **연화 비천 조정** 蓮花飛天藻井 (305굴) 수나라

석굴 조성은 수나라 이후로 정당식庭堂式이 중심탑주 형식을 대체했다. 천장 벽화의 도안 역시 조정으로 평기를 대체했다. 이 조정은 수각문과 수만 부분에서 이미 완정한 확장 구성을 이루었고 석굴 천장의 평면 부분을 완정한 조정으로 뒤덮으며 형식을 완성했다.

**45** **화생 기락 조정** 化生伎樂藻井 (311굴) 수나라

활짝 핀 큰 연꽃무늬를 중심으로 주변에 악기를 연주하는 연화 화생 동자들이 있고, 그 다음은 작은 단화, 연주문, 방벽문(方璧紋, 네모진 틀에 얇은 고리 모양의 옥이 들어간 무늬), 수각문, 수만으로 확산된다. 구도가 정교하고 규칙적이다. 이미 이 시기 조정 문양이 격식화 단계에 진입했다.

**46** **석류 연화 조정** 石榴蓮花藻井 (373굴) 수나라

이 조정 도안에서는 독특한 시도가 보인다. 중심에 십자 모양으로 교착된 석류화 무늬로 구성하여 천편일률적인 연꽃무늬를 타파했다. 또한 연꽃무늬를 일정사부(一整四剖, 가지런한 한 개를 넷으로 나눔)하여 네 모퉁이에 배치했는데 이런 배합은 단정하고 치우침이 없다.

**47** **화생 동자 조정** 化生童子藻井 (380굴) 수나라

북조 시기의 평기에서 변화된 문양이다. 중심부에는 연화좌에 앉아 있는 부처가 있고 바깥으로는 겹겹이 광운 무늬가 있다. 북조 시기의 평기와 마찬가지로 네 귀퉁이에 화염문을 장식했다. 초기 거친 산山 자 형의 화염문과 달리 아주 예술적으로 표현했다.

**48** **연화 수문 조정** 蓮花水紋藻井 (386굴) 수나라

이 조정의 변식 문양에는 새로운 형식이 나타났다. 연주문을 일정 부분 형식으로 잘 응용했고 바깥 네 귀퉁이의 연꽃무늬도 보기 드물다.

**49** **연화 조정** 蓮花藻井 (388굴) 수나라

규칙적인 시각 효과를 주는 조정이다. 시대적인 감각에 맞추면서 바깥으로 늘린 도안, 즉 수각문과 수만의 면을 확연히 넓혔고 지극히 규칙적이고 정교하다.

**50** **인동 연화 조정** 忍冬蓮花藻井 (390굴) 수나라

조정 수만 위에 연주문(連珠紋, 구슬이 연달아 있는 무늬)은 역동적인 형식으로 가에 주름진 무늬를 배치했는데 아주 독창적인 도안이다. 다른 부분의 문양도 화려하면서 복잡하다. 칠보지 안에 그 가지와 얽힌 연꽃은 이 시기에 나타난 새로운 양식이다. (= 4쪽 채색 도안)

51 **연화 쌍룡 조정** 蓮花雙龍藻井 (392굴) 수나라
중심에 있는 연꽃의 바깥으로 두 마리의 용이 있는 무늬이다. 용을 조정의 가운데에 표현한 것은 이 시기의 창작이다. 밖으로 가면서 차례로 연주문, 패문(貝紋, 조개 무늬), 수각문(垂角紋, 뿔이 드리워진 무늬)과 수만(垂幔, 장막이 드리워진 듯한 무늬)이 있다. (= 5쪽 채색 도안)

52 **연화 연화 조정** 蓮花連花藻井 (392굴) 수나라
가지로 얽은 연화문으로 중심의 활짝 핀 연꽃을 에워싸고 있다. 중간층 변식의 인동문은 다양하고 복잡해지는 경향을 보이는데, 이후의 변화로 가는 새로운 발걸음을 내디딘 셈이다.

53 **연화 방벽 조정** 蓮花方璧藻井 (393굴) 수나라
인동문과 같은 넝쿨 식물 무늬가 없을 때 조정의 도안은 각양각색의 연주문 내지 네모로 배치하는데 이 역시 색다른 풍격을 드러낸다.

54 **연화 방벽 조정** 蓮花方璧藻井 (393굴) 수나라
이 수나라 조정에는 북조 시기 자주 사용하는 인동 연속 문양이 나타난다. 여기서 알 수 있듯이 예술 형식의 형성과 소실은 어느 특정 시기의 전유물이 아니라 오랜 세월 과정을 거쳐 형성된 것이다. 수나라 문양은 북조 시기 예술에서 당나라 예술로 가는 과도기적 형태를 보인다.

55 **삼토 인동 조정** 三兔忍冬藻井 (397굴) 수나라
이 조정이 같은 시기의 다른 조정과 선명하게 다른 점은 큰 연꽃무늬의 가운데에 세 마리의 토끼가 달리고 있다는 점이다. 토끼는 불교의 본생 이야기에 자주 등장하는데, 이렇듯 불교 벽화에서 매개가 되는 조형은 항상 그 근거가 있다.

56 **연화 화문 조정** 蓮花火紋藻井 (398굴) 수나라
연꽃무늬 가운데는 훈문暈紋이며 밖으로는 차례로 능격문, 화염문, 연속 인동문, 방벽문, 수각문과 절첩수만(折疊垂幔, 꺾이고 겹쳐서 막이 드리워짐)이다. 조정의 가운데는 여전히 사각 문양을 돌리고 네 귀퉁이가 접힌 형태의 구성을 보존하고 있다.

57 **연화 비천 조정** 蓮花飛天藻井 (401굴) 수나라
악기를 연주하는 네 천녀들이 연꽃을 중심으로 선회하고 있다. 밖으로 연주문 등의 문양이 차례로 있고 네 모퉁이에 네 분의 좌불을 표현한 게 이 조정의 매력이다. (= 6쪽 채색 도안)

58 **인동 연화 조정** 忍冬蓮花藻井 (405굴) 수나라
연꽃무늬 주변에 가지가 얽힌 인동문으로 장식하고 그 밖에는 같은 시대의 격식에 따라 도안했다.

59 **인동 연화 조정** 忍冬蓮花藻井 (405굴) 수나라
완전히 시대적 특징에 부합되는 조정 문양이다. 안에서부터 바깥에 이르기까지 당시의 흔적이 분명하다.

60 **삼록 화문 조정** 三鹿火紋藻井 (406굴) 수나라
연꽃무늬 가운데 달리는 세 마리의 사슴을 표현했다. 사슴도 토끼와 마찬가지로 늘 불교의 본생 이야기에 등장한다. 그밖에 화염문, 인동문 등 필요한 요소들은 다 갖추었다.

61 **삼토 비천 조정** 三兔飛天藻井 (407굴) 수나라
중심에 토끼 세 마리가 있고 바로 밖에 여러 겹의 큰 연꽃이 있다. 비천飛天, 동자, 보상비화, 운기雲氣 등 다양한 문양이 연

꽃을 에워싸고 있다. 그밖에 능격문, 첩패문 등이 빽빽하게 배치되어 있다. (= 7쪽 채색 도안)

62 **삼토 연화 조정** 三兎蓮花藻井 (407굴) 수나라
연꽃 중심에 세 마리의 토끼 문양이 있다. 이 시기에는 이런 삼토 조정이 매우 일반적이다가 초당 시기에 이르면 사라진다. 다른 점은 조정 중심의 바깥 모퉁이에 긴나라(緊那羅, 불법을 지키는 여덟 신 중 하나로 악기를 연주하고 노래하며 춤추는 신) 신을 그려 넣었다. 긴나라 신은 불교의 쾌락신 중 하나인데, 모양이 특이하다.

63 **연화 화생 조정** 蓮花化生藻井 (314굴) 수나라
연꽃무늬 주변 사각형의 정심 네 각에 화생 동자가 앉아 있다. 네 각 밖에는 작은 꽃이 그려져 있고 정심 밖으로 인동 변식, 수각문, 수만 등이 차례로 세밀하게 표현되었다.

64 **연주 기격 도안** 連珠棋格圖案 (427굴) 수나라
천왕天王 옷 위의 문양이다. 가로 세로 격자무늬에 연주문이 그려져 있는데 중앙아시아 지역에서 유행했던 문양이다. 이후 실크로드의 상업 무역을 통해 당나라 장안성에 전해졌다. 당시의 사람들이 부처의 세계를 얼마나 많이 일상 용품의 장식으로 사용했는지를 알 수 있다.

65 **연주 기격 도안** 連珠棋格圖案 (427굴) 수나라
연주문은 돈황 석굴에서 자주 사용하는 문양이다. 옷을 꾸미거나 건축 천장과 타일 장식에 주로 표현했다.

66 **연화 용문 조정** 蓮花龍紋藻井 (462굴) 수나라
중심에 활짝 핀 연꽃무늬가 있고 밖으로 네 귀퉁이에 연꽃 봉오리를 넣었다. 그밖에 수조문, 화염문火焰紋, 용문龍紋 등을 생동감 있게 표현했다. 제일 바깥 층에 드리워진 무늬는 통상적

인 수만을 그리지 않아서 오히려 특별하다. (= 8쪽 채색 도안)

67 **연화 비천 조정** 蓮花飛天藻井 (401굴) 수나라
가지런한 한 송이와 네 개로 나눈 연꽃들을 가운데 틀에 배치하고 사이에 비천을 표현했다. 조정의 바깥 네 귀퉁이에 결가부좌를 한 보살을 표현했는데 조형이 단정하고 아름답다.

68 **다화 조정 정심** 茶花藻井井心 (31굴) 초당
이 시기 조정은 수나라 시기와 차이가 분명하다. 부드러운 인동문은 거친 권초문卷草紋으로, 조정 중심의 연꽃은 단화로 바뀌었고 반단화가 나타나기 시작했다.

69 **화개** 華盖 (66굴) 초당
화개는 신분과 위엄의 상징이다. 이 타원형 화개는 불감(佛龕, 불상이 놓인 감실)의 정수리 윗부분에 있는 긴 사각형 천장의 크기에 적합하게 표현한 도상이다. 큰 타원형 화개 가운데 작은 원형 화개가 있다. 두 화개는 마치 바람에 날리듯 시계 방향으로 쏠리고 있다. 그 사이에 방벽, 인동문 그리고 흩날리는 영락(瓔珞, 구슬을 꿰어 만든 장신구)을 장식했다.

70 **포도 석류문 조정 정심** 葡萄石榴紋藻井井心 (209굴) 초당
네 개의 대각으로 마주하는 석류, 여덟 송이의 포도, 열두 개의 잎들을 넝쿨로 잇고 있다. 바깥 틀에는 작은 단화와 일정이 부한 십자 모양의 꽃무늬로 연속적인 변식을 구성하고 있다. 표현된 두 가지 과일은 서역의 특산품인데 모두 고도의 문양 예술로 승화시켰다. (= 9쪽 채색 도안)

71 **단화 조정 중심** 團花藻井井心 (321굴) 초당
중앙에 큰 단화를 배치하고 밖으로 연이어 두 층의 연주문 변식을 인동문 사이에 장식했다. 제일 바깥층은 두 개의 반단화로 구성된 연속 문양 변식이다.

72 **석류화 조정 정심** 石榴花藻井井心 (322굴) 초당

가운데에는 여러 가지 석류꽃과 꽃잎을 배열했으며 몇 줄기의 넝쿨이 그 사이를 두르고 있다. 여러 예술적 요소가 유기적으로 뒤섞여서 한 덩어리가 되었다. (= 10쪽 채색 도안)

73 **연화 조정** 蓮花藻井 (331굴) 초당

조정의 중심에는 큰 단화를, 밖으로 가면서 두 줄의 아주 특별한 수조水藻 방벽문을 볼 수 있다. 돈황 벽화는 사의(寫意, 사물의 형태보다는 내용이나 정신에 치중하여 그림)적인 범주에 속한다. 그러나 층층마다 사실적으로 표현한 수조문은 감탄을 금치 못하게 한다.

74 **단화 조정** 團花藻井 (334굴) 초당

조정의 구도는 한 가지 원소스를 여러 곳에 반복해서 표현한다. 이렇게 하면 구체적인 제작에 착수했을 때 대칭적인 통일의 효과를 만들 뿐 아니라 작업의 효율도 높일 수 있기 때문이다. 이 조정의 바깥 변식 문양은 바로 중심 단화에서 따온 것이다.

75 **보상화 조정 정심** 寶相花藻井井心 (335굴) 초당

중심부의 단화 주변은 얽힌 줄기를 서로 연결시켜 표현했다. 바깥 변식도 마찬가지 방법으로 구성했다. 자세히 관찰하면 조정의 기본 구성 요소는 별로 많지 않으나 화공이 이리저리 둘러 맞춰서 풍부하고 다채롭게 되었다.

76 **단화 조정** 團花藻井 (49굴) 성당

조정은 둥글게 모양진 단화團花를 주요한 구성 요소로 하는데, 여기서 특별한 점은 바깥 변의 조개 무늬와 뿔처럼 드리워진 수각문垂角紋이다. 마치 선들바람이 불어와 수각과 주름진 수만을 살짝 흔드는 듯하여 매우 생동감이 있다. (= 11쪽 채색 도안)

77 **단화 조정** 團花藻井 (79굴) 성당

많은 공을 들여 도안한 선묘 초본이다. 여러 층으로 겹쳐진 네모 문양은 모두 서로 다른 꽃무늬를 표현했다. 이는 단화의 세계이며 조정 도안 중에서 최상품에 속한다.

78 **단화 조정** 團花藻井 (117굴) 성당

조정의 중심에는 활짝 핀 커다란 단화가 있고 바깥으로 이어진 사각에는 서로 대칭되는 꽃무늬가 있다. 밖으로 가면서 능격문, 가지런한 한 송이와 이를 둘로 나눈 단화 변식, 연속 문양 변식 등이 있으며, 제일 바깥층에 영락과 방울도 섬세하게 배치했다.

79 **다화 조정 정심** 茶花藻井井心 (159굴) 성당

뛰어난 단화 조정 정심이다. 중심에는 활짝 핀 연꽃무늬이고 바깥으로 가지가 휘감긴 다화茶花 무늬가 이어진다. 정심의 네 귀퉁이에는 연화를 4분의 1로 나눠 장식했다. 가장 바깥의 변식은 가지런한 한 송이와 둘로 나눈 다화 변식이다.

80 **단화 조정** 團花藻井 (166굴) 성당

조정은 여전히 단화, 반단화가 주요한 구성 요소이고 그중 주목할 만한 곳은 변두리의 패형문貝形紋 혹은 인갑문(鱗甲紋, 비늘 모양의 딱딱한 껍데기 무늬)의 조형인데, 기존의 아치형과 다른 새로운 조형을 도안했다. 수각과 영락도 독창적으로 새롭게 조형했다.

81 **보상화 조정** 寶花藻井井心 (마고굴 171굴) 성당

성당 시기는 경제 수준이 나날이 높아지고 물질적으로 풍요했는데, 이는 예술에 대한 대량 투자로도 나타났다. 이 시기의 돈황 벽화에는 정교하고 밀도가 높은 조정 문양들이 나타난

다. 이 시기 벽화의 인물화는 이미 성숙한 단계에 진입했고 문
양 예술도 역시 성숙기에 들어섰다.

82  **보상화 조정** 寶相花藻井 (217굴) 성당

중심부의 커다란 단화와 주변 별식의 문양은 기존과 같은데
차별화 속에서 통일적인 미감을 추구하고자 했다. 가운데 변
식의 자유로운 문양 표현은 분위기를 조절하는 작용으로 네
모 반듯한 문양에 활력을 불어넣었다.

83  **보상화 조정** 寶相花藻井 (319굴) 성당

석굴 앞 공간의 천장에 맞춘 문양이다. 보상화가 단화이다. 겹
겹이 바깥으로 가면서 연주문, 운두문, 첨지문(纏枝紋, 풀의 가지
를 읽은 무늬), 일정이부 단화문 등이 있으며 이런 문양들이 분위
기를 조성하며 네 개의 단화를 돋보이게 한다.

84  **보상화 조정** 宝相花藻井 (319굴) 작가 창작 조정

이 문양은 이 책의 엮은이가 앞의 네 가지 단화 조정을 돈황
예술에서 일반적으로 볼 수 있는 중심 대칭 방형 조정으로 새
롭게 도안한 것이다.

85  **단화 조정** 團花藻井 (381굴) 성당

이 조정은 크기와 문양의 복잡한 정도에서 별로 특별할 것이
없다. 그러나 이런 도안과 구성 방식은 막고굴, 유림굴에서 매
우 보기 드물다.

86  **다화 봉문 조정** 茶花鳳紋藻井 (굴 번호 분실) 성당

작은 다화 조정인데 특별한 점이라면 중간에 있는 자유 변식
에 모두 봉황이 긴 털을 날리며 날고 있고, 깃털과 권초문 변
식이 서로 어울려 하나의 흐름을 이루고 있다.

87  **다화 조정** 茶花藻井 (154굴) 중당

다화를 기본 형태로 하고 바깥으로 겹겹이 확장된 표현이다.

그 사이에 한 둘레의 정교한 권초문을 볼 수 있다. 중당 시기
에 들어서면 권초문은 단화의 중요한 위치를 대체한다.

88  **다화 평기** 茶花平棋 (159굴) 중당

평기 문양의 네 변 연속 단원 형태이다. 네 개의 단화는 두 개
두 개씩 서로 대칭으로 마주하고 있다. 다화를 원래 소스로 각
각의 코너에 정교하게 표현했다. 격자틀 모퉁이에는 여전히
통일적으로 작은 단화로 장식했다.

89  **다화 조정** 茶花藻井 (201굴) 중당

정묘하고 아름다운 다화가 조정의 중심을 꽉 채우고 있다. 바
깥 권초문 변식은 사방으로 활력을 발산하는 듯하다. 이 조정
은 마치 권초문 변식과 단화의 아름다움을 뽐내는 무대처럼
보인다.

90  **삼토 연화 조정 정심** 三兔蓮花藻井井心 (205굴) 중당

운두문에 둘러싸인 세 마리 토끼 무늬가 단화 모양을 이루는
정심이다. 토끼 세 마리의 귀를 여섯 개가 아니라 세 개만 그
려 넣었지만 시각적으로 각 토끼가 모두 두 개의 귀가 있는 것
처럼 자연스럽다. 화공은 중심 대칭 문양의 원리를 교묘하게
이용했다.

91  **빈가 연화 조정** 频伽蓮花藻井 (360굴) 중당

연꽃의 중심에는 연주하는 가릉빈가(迦陵頻伽, 불경에 나오는, 사람
의 머리를 한 상상의 새)이다. 밖으로 가면서 운두문, 회문回紋, 능격
문, 권초문, 수각문, 영락, 수만 등을 겹겹이 설치했는데 구성
이 엄밀하고 섬세하다.

92  **연화 금강저 조정** 蓮花金剛杵藻井 (361굴) 중당

연꽃의 중심에는 십자 금강저(金剛杵, 승려가 불도를 닦을 때
쓰는 법구)가 있고, 정심 네 귀퉁이는 일정사부의 연꽃으로 대

각을 이루게 했다. 가운데 층은 시대적 특징을 상징하는 권초문이다. 조정의 수각문 이외의 수만 장식에서 흐느적거리는 장식품은 특이한데, 대부분 당시의 불교 행사에 쓰인 기물들이다.

93 **안문 단화 평기** 雁紋團花平棋 (361굴) 중당

네 폭의 안문 단화는 다화 변식에 둘러져 있으며 단화도 연주문의 변형된 표현 형식이다. 커다란 기러기는 사막과 평지에서 자주 볼 수 있는 새인데, 당나라의 실크로드에는 다음과 같은 시구가 전해졌다고 한다. '쑥 풀은 흩날려 국경을 넘어가고, 돌아오는 기러기는 오랑캐 영지에 진입하였노라.'

94 **연화 조정** 蓮花藻井 (서천불동 18굴) 만당

이 시기에는 정심의 연꽃과 금강저와 다른 변식들은 모두 위축되는 상황이었다. 오직 당시 시대적 상징인 권초문 변식만이 성행했던 시기였다.

95 **사방불 조정** 四方佛藻井 (14굴) 만당

네 폭의 설법도로 구성된 아주 특별한 조정이다. 실제 조정은 아래가 넓고 위가 좁은 인자피 형태로 한 사람을 중심으로 둘러싸여 추대하는 형식의 설법 장면을 표현하기에 아주 적합한 구성이다. (= 12쪽 채색 도안)

96 **천수 관음 조정** 千手观音藻井 (161굴) 만당

상징적 특징을 가진 조정으로 정심은 원형의 결가부좌한 천수천안관음보살로 단화를 대신했다. 정심 네 개의 모퉁이에는 작은 비천을 표현했다. 이 시기에 연주문과 회문이 점차 많아지기 시작했다.

97 **천수 관음 조정 정심** 千手观音藻井井心 (161굴) 만당

98 **용문 앵무 조정** 龍紋鸚鵡藻井 (369굴) 만당

정심은 금방 피어나는 연꽃이고 바깥으로 이어진 네 모퉁이에는 앵무새 문양이 둘러 있다. 그 바깥으로 차례로 운두문, 다화문, 능격문, 연주문, 권초문, 수각문, 영락, 수만 등이 있다. 조정 바깥 부분 변식은 격식화되어 가며, 동시에 정심은 끊임없이 변화하는 게 이 시기의 특징이다. 아울러 전체 밀도를 높이는 쪽으로 도안하고 제작하는 경향이었다.

99 **단화 평기** 四方佛藻井 (16굴) 오대

다화를 기본적인 구성 요소로 하는 평기 도안이다. 이런 사방 연속 문양은 필요한 면적만큼 무한대로 확장할 수 있다.

100 **쌍룡 연화 조정** 雙龍蓮花藻井 (55굴) 오대

피어 있는 연꽃 가운데 두 마리 용이 선회한다. 밖으로 가면서 층층이 반화대접문(半花對接紋, 꽃을 반으로 나누어 대칭으로 접해 있는 무늬), 회문, 연주문, 권초문, 수각문, 영락 등으로 구성되었는데 밀도가 있고 규칙적이다.

101 **단룡 조정** 團龍藻井 (61굴) 오대

용과 봉황은 봉건 왕권의 상징으로, 오대 시기부터 돈황 조정의 중심에 용의 문양이 그려지는 빈도가 점점 높아진다. 이 조정의 특별한 점은 자유 문양이 두 둘레를 둘러쳤는데 안쪽은 권초문이고 바깥은 쌍봉과 쌍기린 문양이다. 격식화된 도안이 주를 이루는 시기에, 이런 문양의 표현이 활달한 분위기를 만들고 있다.

102 **단룡 조정 정심** 團龍藻井井心 (61굴) 오대 (= 13쪽 채색 도안)

103 **단룡 조정** 團龍藻井 (61굴) 오대

둥글게 감긴 용과 연꽃으로 조정 중심을 장식하고 주변에 새와 일정사부의 단화로 채웠다. 안에서 밖으로 겹겹이 그려진 변식은 비교적 익숙한 문양이다. 고밀도 고난도의 문양은 이

시기 조정 문양의 특징이다.

104 **단화 조정** 團花藻井 (안서유림굴 14굴) 송나라

이 둥글게 모양진 단화 조정의 도안은 특별하다. 중심에 큰 단화 하나가 있고, 겹겹이 둘러싸인 변식이 있다. 밖에서 바라보면 더 큰 조정 중심에 완정한 작은 조정이 있는 셈이다. 이 작은 조정은 막처럼 드리워진 수만 문양 장식에서 마무리되고, 이어서 또 여러 겹의 변식을 거쳐 또 다른 수만 장식으로 마무리되어 커다란 조정을 형성한다. (= 14쪽 채색 도안)

105 **단화 조정 정심** 團花藻井井心 (안서유림굴 14굴) 송나라

106 **단룡 조정** 團龍藻井 (76굴) 송나라

오대 이후에는 조정의 가운데에 하늘을 나는 단룡(團龍, 둥그런 모양의 용)이 있는 걸 빼고는 특별히 다른 문양은 없었다. 이처럼 용 장식으로 일괄된 표현 속에서 개개의 변식을 세밀하고 정교하게 그려 전체 조정 문양을 고밀도로 표현하는 것이 송나라 시기의 특색이다.

107 **단룡 조정 정심** 團龍藻井井心 (76굴) 송나라

108 **단룡 조정** 團龍藻井 (안서유림굴 2굴) 서하

상서로운 구름이 빛무리 속의 단룡을 에워싸고 있는 이 조정은 주변의 막 문양이 끊임없이 변화하는 특징이 있다. 또한 이처럼 정밀한 문양을 수공으로만 그려야 하는 당시의 난도와 공정량은 오늘날의 우리는 상상하기 어렵다.

109 **단룡 조정 정심** 團龍藻井井心 (안서유림굴 2굴) 서하

110 **단룡 조정** 團龍藻井 (207굴) 서하

서하 왕조는 돈황 지역을 근 200년간 다스렸고, 돈황 조정 문양의 풍격도 시기별로 변화했다. 우선 조정의 규모가 축소되었는데 이전의 빽빽한 구도에서 점차 간략해지는 모양으로

바뀌었다. 그러나 이미 도식화된 예술 풍격은 왕이 바뀌어도 그리 쉽게 변하지 않았다. 이 문양 변식의 기본 틀은 이전 시기의 형식에 바탕을 두고 있다.

111 **단룡 조정** 團龍藻井 (234굴) 서하

다섯 마리 단룡으로 장식된 조정은 막고굴에서 유일하다. 단룡과 단화가 서로 하나로 융합되어 있는데, 네 귀퉁이에 비상하는 작은 용 문양은 당나라 이후 단화 조정에서 일정사부一整四剖한 단화 정심의 도안에서 영감을 얻은 것으로 보인다.

112 **단룡 조정** 團龍藻井 (254굴) 서하

서하 시기 단룡 조정은 구도가 단순하며 용의 표현이 큰 편이다. 이 조정으로 이 시기 용 문양의 표현 방식을 좀 더 자세히 이해할 수 있다.

113 **단화 조정** 團花藻井 (306굴) 서하

이 화공은 아마도 평면적이고 단순하게 표현할지언정 유행에 따르고 싶지 않은 듯해 보인다. 평기 문양에서 자주 쓰는 방법으로 단화를 틀에 맞춰 나열해 완성했다.

114 **단화 조정** 團花藻井 (306굴) 서하

평범하고 단순한 이 조정은 돈황 문양 예술의 디자인과 제작 방식을 형상적으로 드러내는 것으로, 다음과 같은 원칙을 보여 준다. '비슷할 수 있지만 베껴 그리지 않는다. 지혜로운 자는 새롭게 창작하고, 기능이 뛰어난 자는 정밀하고 풍성하게 표현하며, 현명한 자는 여백을 잘 이용한다. 이로써 무늬는 서로 호환하되 엇갈리거나 번잡해지지 않는다.'

115 **단룡 조정** 團龍藻井 (310굴) 서하

서하 시기의 조정 중심에 표현된 단룡은 형상이 용맹하고 위엄이 있어 확장력이 있다.

116 **단화 조정** 團花藻井 (330굴) 서하
조정의 중앙에는 간결하고 명쾌한 단화가 있다. 네 개의 인자 피는 서로 교차하는 연주문으로 나뉘어졌으며, 각 인자피 안에는 네 면으로 확장된 연쇄 인동 문양으로 장식의 구성이 치밀하다.

117 **봉황 평기** 鳳凰平棋 (안서유림굴 10굴) 원나라
훈문(暈紋, 햇무리처럼 둥글게 무리진 테 무늬) 가운데는 서로 춤추는 한 쌍의 봉황이 날고 있고, 그들을 둘러싸고 있는 원형 무늬 안 작은 공간에는 작은 봉황이 날아다니고 있다. 서하 시기 예술 특유의 화풍으로 가득 차 있다.

118 **구불 회문 조정** 九佛回紋藻井 (안서유림굴 10굴) 원나라
이 조정은 크기와 난도 면에서 돈황 문양 중 단연 최고로 꼽을 수 있다. 안에서부터 바깥으로 중첩된 문양이 15겹에 달하여 조정 예술을 집대성한 작품이라 할 수 있다. 또한 포함한 내용이 다양하여 돈황 조정 예술에서 가장 치밀한 완성도를 자랑한다. (=15쪽 채색 도안)

119 **구불 회문 조정 정심** 九佛回紋藻井井心 (안서유림굴 10굴) 원나라

120 **구불 회문 조정 정심** 九佛回紋藻井井心 (안서유림굴 10굴) 원나라

121 **군무 궁정** 群舞穹顶 (쿰트라석굴 46굴) 쿠차 왕국

쿰트라석굴은 오늘날 신강의 쿠차 지역에 있다. 굴을 만든 시기는 중국 중원 정권의 서진 시기에 해당된다. 하서주랑河西走廊의 돈황 예술은 중원의 영향을 깊게 받아 석굴의 천장은 모두 네모 형이다. 그러나 이 그림은 중앙아시아 영향이 강하게 드러나 있다. 그래서 석굴의 천장이 모두 원형인데 이를 궁정穹顶이라고 한다. 도상 속에서 13존의 보살들은 연화좌 위에 서로 다른 자태로 서 있으며 형체가 우아하고 아름답다. 전체 문양의 중심은 겹꽃잎 연꽃으로 장식했다.

122 **군무 궁정(부분)** 群舞穹顶(局部) (쿰트라석굴 46굴) 쿠차 왕국

123 **군무 궁정(부분)** 群舞穹顶(局部) (쿰트라석굴 46굴) 쿠차 왕국

124 **군무 궁정(부분)** 群舞穹顶(局部) (쿰트라석굴 46굴) 쿠차 왕국

125 **보상화 조정** 寶相花藻井 (319굴을 근거로 작가가 창작)

126 **작가 창작 조정** 초당 풍격

127 **작가 창작 조정** (홍콩 서방사 팔각탑) 성당 성격

128 **작가 창작 조정** (홍콩 서방사 팔각탑) 성당 성격

129 **작가 창작 조정** (홍콩 서방사 팔각탑) 성당 성격

130 **작가 창작 조정** (홍콩 서방사 팔각탑) 성당 성격